KB040883

길모퉁이 오래된 집

길모퉁이
오래된
집

최예선 지음

근대건축에 깃든 우리 이야기

샘터

오래된 집의 안부를 묻다

골목을 걸어 길모퉁이에 이르면 오래된 집이 하나 있습니다. 그 문을 조심스럽게 열고 발소리를 숨기며 들어가 구경해봅니다. 이 오래된 집들은 해줄 이야기가 많아 보입니다. 예쁘다 아름답다 감탄도 하고, 나의 살던 옛 집도 떠올라 생각의 실타래가 마구 풀립니다. 이제 이런 집들이 낯모르는 남의 집이라고만 생각하기 어려워집니다. 그 시절, 내 부모님 시절, 부모님의 부모님 시절로 거슬러 올라가, 내가 보고 들어온, 경험하고 공부해온 모든 시간들을 그 집에서 다시 풀어낼 수 있었으니까요.

낡음의 흔적이 가득한 집들이 어찌나 아름다운지요! 그러다 두 번 세 번 들여다보니 생경하고 기이한 것들이 하나씩 보입니다. 집이 날카롭고 아픈 기억이 될 수도 있고, 오랫동안 방치해둔 곪은 상처이기도 하다는 걸 알게 되었습

니다. 역사의 비극을 껴안고 살아가는 사람들, 되돌릴 수 없는 선택으로 시간의 저편으로 사라진 사람들도 보았습니다. 그 사연이 좋건 나쁘건 이상하건, 삶의 모양이 각인된 집은 그 자체로 역사의 한 장면이었습니다.

마음에 깊이 남은 집들을 '길모퉁이 오래된 집'이라는 제목으로 모아보았습니다. 언제든 마음만 먹으면 가볼 수 있는 가까운 곳에서 시대의 기쁨과 슬픔을 품고 서있는 집들이지만 그 가치를 명쾌하게 말하지 못했던 근대 시기의 건축물들입니다. 평범한 사람이 살아온 집들이 대부분입니다. 지금 이 집들은 변화와 위기에 있기도 합니다.

많은 사람들이 애써서 가꾸어온 집들, 사라질 위기에 처한 집들, 고치고 복원했지만 그전만 같지 않은 집들…. 그 오래된 집들의 안부를 묻고 싶었습니

다. 살았던 사람들의 안녕을 기원하며, 지나간 것과 다가올 것을 이해하고 싶은 마음입니다.

남의 집 구경만큼 재미난 게 또 있을까요? 길모퉁이 오래된 집은 다른 시간의 문을 열어주며 잠시 여행을 떠나보라고 권하는 장소들입니다. 한편 우리에게 삶과 사회와 사람에 대해 매우 시의적절한 질문을 적극적으로 던지는 장소이기도 합니다. 우아하고 담대하게 건축유산을 감상하는 방법은 세상을 대하는 우리의 태도에 달려있음을 항상 생각하게 됩니다.

《길모퉁이 오래된 집》은 월간《샘터》에 오랫동안 연재해온 '길모퉁이 근대건축'이 뿌리가 되었습니다. 낡은 집들이 이 시대에도 새로운 질문들을 던질 수 있도록 늘 귀 기울이고 응원해준 월간《샘터》편집부에 고마운 마음을 전합

니다. 이권호 사진가에게는 특별한 감사의 인사를 드립니다. 몹시 추운 계절에 팟알과 소래염전, 그리고 장욱진 고택의 촬영을 맡아주셨습니다. 그리고, 2009년 첫날에 시작된 근대건축여행이 지금까지 이어져 내 삶을 이루는 하나의 장르로 자리 잡도록 도움 주신 많은 분들께, 특별히 헤리티지 프로젝트 이지은 님, 지음건축도시연구소 최호진 님, 한국내셔널트러스트와 내셔널트러스트 문화유산기금에 감사와 응원의 인사를 전합니다.

동자동 작업실에서

최예선

| 차례 |

책을 내며

오래된 집의 안부를 묻다 4

1. 시간을 품은 서울 옛집 구경

2. 당신이 행복하면 좋겠어요

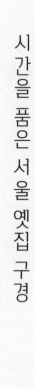

1. 시간을 품은 서울 옛집 구경

오래된 것이 아름답다

최순우 옛집

'서울 옛집' 하면 최순우 옛집이 가장 먼저 떠오른다. 한옥의 아름다움이 무엇인지 덤덤하게 전해주기 때문이다. 한옥은 오래 보아야 좋다. 흰빛은 그냥 희지 않고 따스한 빛이 스며있다는 것을, 검은 빛은 그냥 검지 않고 본연의 단단함이 바탕이 된다는 걸 오래 보아야 알게 된다.

　한옥은 첫눈에 아름답기가 매우 어렵다. 덤덤하고 슴슴한 구조에 눈에 띄는 디테일이 있는 것도 아니다. 뻗어 나온 처마선에 걸린 햇빛이나 나지막한 툇마루에 앉았을 때 보이는 마당 풍경에 마음이 와르르 무너지며 '참 좋다!'라고 감탄사를 내뱉었다 해도, 정확히 그것이 무엇인지 설명하기가 어려운 것이다.

내 생각에 한옥의 아름다움은 집이 아니라 공간에 있고, 손맛에 있다. 뒤란으로 가는 좁은 길의 단정함이라던가, 처마와 기둥의 선이 매끈하게 잘 빠지다가도 살짝 틀어진 부분이라던가, 반질반질 윤나는 마루에 비친 맑은 광이거나 툇마루에 햇살이 내리쬘 때 느껴지는 따스함 같은 것이다. 느리게 흘러가는 시간의 감각이라고 할까? 최순우 옛집을 특별히 좋아하는 이유도 바로 그 점 때문이다.

최순우 옛집은 조선의 전통한옥이 아니라 1930년대 지어진 개량된 형태의 근대한옥이다. 당시엔 골목을 따라 촘촘하게 들어선 평범한 집들 중 하나였다는 뜻이다.

안채와 사랑채가 ㄱ자로 연결되고 ㄴ자 형태의 문간채가 서로 끝을 맞잡고 네모반듯한 마당을 둘러싸고 있는데, 이를 '튼ㅁ'자 집이라 한다. 이 또한 특별한 것 없는 평범한 구조다. 그 시대 흔했던 집 한 채가 다른 집들과 비교할 수 없는 운치와 멋스러움을 갖게 된 건 특별한 귀인을 만났기 때문이다.

혜곡 최순우(1916~1984)는 평생 오래된 사물의 아름다움을 좇았던 사람이다. 이십대 후반에 개성박물관에 입사하면서 시작된 박물관 인생은 마침내 국립중앙박물관장이 되어 작고할 때까지 역임하며 평생 이어졌다. 한국전쟁 때 수많은 보물들을 숨기고 피난시켰던 일화나 부산으로 옮겼던 유물들이 화재로 사라지는 것을 목격했던 일화는 숙연한 마음이 들게 한다.

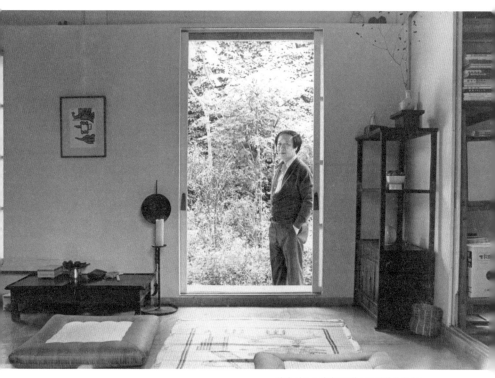

남산으로, 덕수궁으로, 또 경복궁 옛 중앙청 자리로 박물관이 여기저기 자리를 옮기는 동안 박물관 사람들의 집도 이동했다. 선생도 경복궁 인근 사택과 궁정동 한옥 등지에서 살았다. 그리고 1976년에 성북동의 작은 한옥을 사들여 고쳤다. 이 집은 그의 마지막 거처가 되었다.

경사지에 지어진 집은 대문이 훌쩍 높다. 계단을 밟고 올라가면 반쯤 열린 대문 안으로 정갈한 마당과 휘영청 뻗은 소나무가 보인다. 여기서부터 최순우 옛집에 대한 우아한 감상이 시작된다. 아름다움을 보는 눈을 가진 사람답게 머물던 집에도 고아한 정취가 서려 있다. 화려하게 꾸민 데 없이 단정함과 고결함이 엿보인다.

선생은 글도 참 단정하게 잘 썼다. '최순우' 하면 《무량수전 배흘림기둥에 기대서서》가 유명하지만 나는 《나는 내 것이 아름답다》를 자주 들추곤 한다. 달빛이 창으로 흘러드는 것을 목격한 어느 밤의 정서를 읽을 때면 선생이 왜 이 집을 선택했는지 단박에 이해가 된다. 누군가에게는 작은 창으로 들어오는 달빛을 느끼는 것이 그리도 중요했던 것이다.

선생도 이 책에서 아름다움은 '보는 것이 아니라 느끼는 것'이라 했다. 첫눈에 파악되는 것이 아니라 최선을 다해 몸과 마음을 맡기면 천천히 다가와 내 것이 된다고. 그는 뜰 앞의 이지러진 돌확, 암자의 닳아빠진 댓돌, 절터의 이끼 긴 담장에도

시선을 주었던 탐미주의자다. 그러고 보니 이 집 뒤뜰 가는 길에 놓인 돌확이 어찌나 탐스러운지!

이 집에서는 정갈하게 장지를 바른 사랑방에 앉아 뒤뜰의 푸른 기운이 넓은 창으로 드나드는 것을 느껴보라고 권하고 싶다. 오래 전 글 쓰는 이의 방에 놓였던 사방탁자와 낮은 서안(書案), 자그마한 백자가 뿜어내는 소홀히 볼 수 없는 아름다움도 발견해보라고 말해주고 싶다.

툇마루에 앉아 자연의 신비로운 움직임을 바라보면 내 것이 아름답다던 선생의 말에 공감하지 않을 수 없다. 조촐하고 호젓해서, 고요하고 스산해서 아름답다.

옛것을 가까이하고 소중히 여기는 최순우 선생의 탐미적 취향은 동네 친구들과도 통했다. 그 동네 친구들이 또 만만치 않은데 간송 전형필, 수화 김환기, 운보 김기창 같은 이들이다. 한 인간의 고아한 삶의 태도에서 예술로 통하고 옛 물건으로 공감했던 사람들의 만남까지 이 집은 들려줄 이야기가 참 많다.

혜화문(동소문)과 숙정문 사이의 성곽이 지나가는 성북동은 도성에서 가장 가까운 사냥터이자 행락지로 별장이 많이 자리했다. 1930년대에는 늘어난 서울 인구를 수용하기 위해 성 밖까지 주거지로 개발되면서 서민들이 살 소규모 한옥이 대량으로 지어졌다.

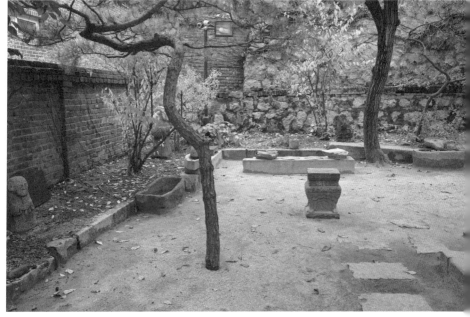

성북동은 시내와 비교적 가깝고 물 맑고 수려한 경치가 좋아서 예술인들이 많이 모여들었다. 글 쓰는 이태준과 박태원, 그리고 이들을 아꼈던 백양당 출판사 대표 배정국이 성북동 주민이었다. 한용운이 안거했던 심우장과 간송 전형필의 보화각(현 간송미술관)도 당시에 지어진 건물이다.

고미술을 사랑했던 평론가 근원 김용준이 애정을 들여 가꾸던 한옥 '노시산방'은 1944년경 수화 김환기와 김향안 부부가 이사 오면서 '수향산방'이라는 새 이름으로 불렸다. 김환기는 파리로 떠나던 1956년까지 성북동에서 살았다. 그 뒤를 잇듯, 화가 부부인 김기창과 박래현의 가족이 1954년부터 1971년까지 성북동에 살면서 주요한 작품들을 남겼고, 시인 김광섭도 1960~70년대의 성북동의 변화를 목격하며 〈성북동 비둘기〉를 썼다. 근현대기의 문필가와 예술가들이 머물렀으니 성북동은 예술가의 동네였다 해도 과언이 아니다.

묵향이 흐르는 사랑방에서 좋은 이들과 교류하며 우리의 아름다움을 널리 알리던 최순우 선생이 1984년 돌아가시고 후손들도 2002년에 떠나게 되자 이 집은 성북동의 다른 낡은 한옥들처럼 헐려나갈 처지가 되고 말았다. 그때 자발적으로 문화유산을 지키고 보존하는 시민운동, 즉 내셔널트러스트 운동이 펼쳐졌다. 그리고 내셔널트러스트 문화유산기금이 발족하여 최순우 옛집을 시민문화유산 1호로 확보할 수 있었다. 내셔널트러스트는 시민들로부터 기금을 조성하여, 소중한 장소들을 시민들의

자산으로 확보하거나 기증을 받아 가꾸고 운영하는 일을 한다.

최순우 옛집이 좋은 건 사람 사는 집다운 온기가 있기 때문이다. 사람이 떠나고 문화재가 된 집들은 삶의 온기가 주는 애틋함을 잃어버리고 만다. 이곳은 내셔널트러스트 사무국과 회원, 그리고 자원봉사자들이 많은 정성과 노력으로 살뜰하게 매만지며 정성을 기울인다. 그리하여 가을에는 빨갛게 익어가는 홍시를 볼 수 있고 사철 따뜻한 감잎차를 마실 수 있다.

아이를 키우기 위해서 마을 전체가 필요하다는 말이 있는데, 품격 있는 집 한 채를 지키기 위해서도 마찬가지다. 아름다움은 그토록 애써서 지켜야 하는 일이다.

최순우 옛집 : 서울시 성북구 성북로15길 9 / 등록문화재 제268호

실험실의 한옥

가회동 • 익선동의 한옥마을

‘한옥’ 하면 떠오르는 풍경이 있다. 품위 있고 아늑하며 인간적인 집, 마당을 둘러싼 네 면의 지붕이 모여 네모난 우물 같은 하늘을 선물하는 집, 집집마다 자유롭게 장식하여 동네와 동네를, 집과 집을 개성 있게 만드는 담장, 담장 위에 불쑥 올라가 있는 문간채에서 새어나오는 정겨운 불빛.

그런데 이런 한옥 이미지는 전통적인 조선한옥이 아니라, 1920년대부터 시작된 새로운 형태의 개량한옥들에서 비롯되었다. 서울 한옥을 대표하는 북촌 한옥마을도 이런 경우다.

길게 이어진 담벼락과 물결치듯 솟아오른 지붕선이 장관을 연출하며 관광명소로 소문난 가회동 31번지도 1930년대 조

성된 한옥개발지역이다. 조선시대부터 이어진 북촌 양반가의 집들이 아니라 한옥개발회사인 '건양사'에서 고안해서 공급한 미니 한옥촌이다.

1920년대 서울은 모더니즘 건축 사조와 함께 새로운 건축 재료들이 등장하고 철근콘크리트조라는 새로운 기법을 적용한 고층건물도 생겨났다. 그러나 집은 쉽게 달라지지 않았다. 보통 사람들의 집까지 새로운 사조가 침투하기에는 많은 시간을 필요로 했다. 모던걸, 모던보이들은 이층양옥집을 연상케 하는 문화주택을 꿈꾸기도 했지만, 좌식문화와 한복이 당연했던 당대 사람들에게 한옥을 대체할 집은 한 세대는 지난 후에야 널리 퍼질 수 있었다.

대신 한옥은 실험을 거듭했다. 서울은 몰려드는 인구를 감당하기 위해 더 많은 집을 필요로 했다. 빠른 속도로 많은 집을 짓는 일 자체가 혁명이었다. 왕실과 종친 소유의 별궁터와 은사국채 등으로 일반에 불하된 국유지들이 주택 개발 사업의 대상지로 떠올랐다.

대형 필지를 적당한 크기로 쪼개서 중소규모의 택지를 제공하거나 대규모로 소형주택을 짓고 일시에 분양하는 주택개발회사들이 등장했다. 용산 일대에선 문화주택을 지으려는 일본 주택개발회사들이 활동을 시작했고, 북촌엔 싼 임금과 숙련된 기술을 가진 한옥 기술자들을 영입하여 개량된 한옥을 제공하는

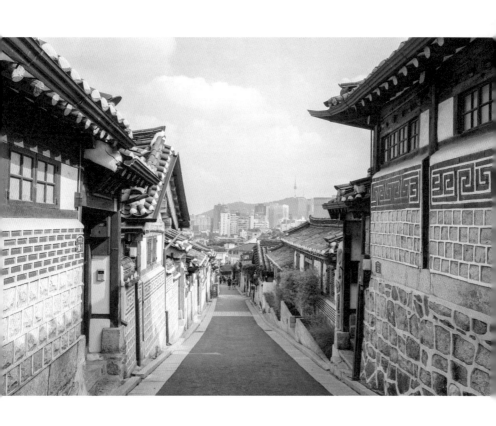

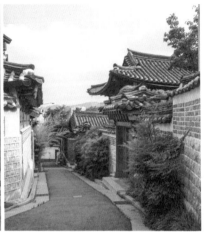
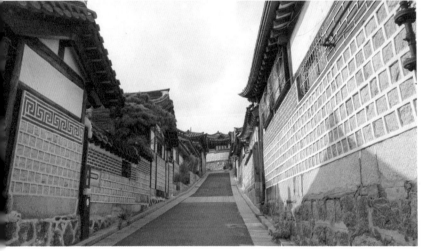

한국인 주택개발회사가 움직였다.

이때 한옥은 흥미로운 변화를 맞게 된다. 격자형 필지에 딱 맞게 지으려면 안채를 ㄱ자 형으로 배치하고 사랑채를 없애는 대신 문간채를 도로에 면하도록 했다. 이렇게 하면 네모난 마당과 함께 세를 줄 분리된 공간이 생긴다.

작은 규모라 해도 방의 갯수는 많게 했다. 개인적 공간의 탄생이라는 근대적 사고방식을 반영한 부분이기도 하지만, 방이 많을수록 분양에 도움이 되었다. 부엌 위는 낮은 다락과 찬방 등을 두어 수납에 신경 썼다. 집은 남향을 선호했고, 유리문을 달아 추운 겨울을 견뎠다. 전통의 주거양식이 그대로 담겨있으면서도 변화된 도시의 삶에 어울리게 세심하게 조율된 이런 집을 '도시형 한옥'이라고 부른다.

5,000평이 넘는 가회동 31번지는 일제강점기 귀족 자본가인 민영휘의 아들 민대식이 소유하고 있었고, 바로 옆 골목인 33번지는 1910년대부터 일본인들이 소유권을 갖고 있었다. 건양사를 운영하는 정세권(1888~1956)은 1,000 평대의 33번지를 먼저 매입한 뒤, 토지경영회사인 대창산업에 매각된 31번지와 함께 개발을 구상하며 새로운 형식의 한옥 공급에 나섰다. 남북 방향의 긴 도로를 먼저 놓고 20평대에서 50평대까지 다양한 필지를 만들었다.

가회동은 경치가 좋고 학교가 가까이에 많아서 지방의 유

지들이 고향 외의 머물 곳을 찾거나 자제들을 유학시킬 목적으로 집을 얻는 경우가 많았다. 그러므로 적당히 큰 규모의 잘 지어진 한옥이 들어왔다. 집은 모양새를 달리해서 지어졌지만 대부분이 ㄱ자, ㄷ자 형이다. 최승희무용단의 수석 무용수였던 김민자와 김백봉의 집도 이곳에 있었다.

좋은 입지에 가성비가 좋은 집을 빨리 지어 대량 공급했던 건양사의 업적으로 인해 정세권은 '조선의 건축왕'으로 불렸다. 건양사에서 공급한 주택촌은 가회동, 익선동, 체부동, 삼청동, 계동, 재동, 봉익동, 창신동 등에 퍼져있었는데, 지금도 한옥들이 꽤 남아있는 곳들이다. 정세권의 활동은 문화주택단지의 범위를 넓혀가던 일본주택개발회사들에 제동을 걸고 한국인들의 생활공간을 지켜냈다고 평가되기도 한다.

요즘 핫한 동네로 불리는 익선동 166번지 한옥촌도 공교롭게 정세권의 작품이다. 2,570평에 달하는 이곳은 철종의 생가이자 그의 형제들과 그 후손들이 살던 누동궁이 있던 자리다. 정세권이 이 지역의 주택 개발을 시작한 건 1930년대 초로, 익선동은 가회동보다 앞서 실행된 실험적인 계획주거지라 할 수 있다.

익선동은 종로와 가까운 평지여서 샐러리맨들이나 교사 등 통근노동자들이 살기에 입지가 좋았다. 가회동과 달리 필지 대부분을 20평 안쪽으로 쪼갰고, 문간채를 도로에 면하도록 하고 마당 너머로 ㄱ자 형의 안채를 두었다. 이로써 골목길을 따라

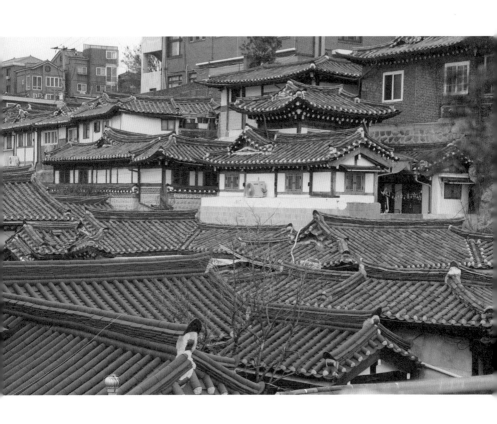

담이 일직선으로 이어지고 마당을 둘러싼 한옥 지붕 위로 우물 같은 하늘을 보는 서울 한옥의 전형적인 풍경이 탄생했다.

1930년대는 한옥실험의 해로 명명할 만하다. 집이 마당을 둘러싸는 중정식 구조를 바꿔 방과 마루, 부엌을 내부에 두고 마당을 앞뒤로 배치하는 중당식 구조도 생겨났고, 일식가옥과 한옥의 장점만 섞어놓은 집도, 속복도가 있는 겹집 형태의 한옥도 생겨났다.

집의 변화는 생각의 변화가 일어났음을 의미한다. 새롭게 바뀐 삶, 새로운 생각을 담기 위해서는 집이 달라져야 했기 때문이다. 과학적인 사고방식으로 불편하고 비합리적인 생활을 개량하자는 생각이 널리 퍼졌다.

근대건축을 배우고 현장으로 나온 건축가들 역시 전통에서 취할 것과 버릴 것을 끊임없이 논의했다. 불편한 부엌을 개조하고 실내의 동선을 합리적으로 고치며 온돌과 마당의 이로운 점은 취하되 새로운 건축자료를 실험해나갔다.

기술 발달과 과학 발전에 이바지하겠다는 목표로 1928년에 설립된 발명학회에 정세권과 더불어 한국인 건축가 1호로 불리는 박길룡이 참여한 것도, 집은 현재에 머무르는 게 아니라 더 나은 삶을 위해 조금씩 나아가는 것이라고 인식했기 때문이다.

북촌 한옥촌만 그럴까? 전주 한옥마을 역시 1930년대 빚어

진 작품이다. 일본인의 거점 영역이 계속 확장되자 뜻있는 지식인과 주민들이 오목대, 이목대, 한벽당이 굽어보는 동쪽지역, 경기전이 있는 유서 깊은 마을에 집단 한옥촌을 지은 것이다. 한옥의 기본부재를 사용하면서 벽돌을 적극적으로 활용했던 도시형 한옥은 50~60년대까지 주택개발지역에 가장 먼저 공급되는 형식의 집이었다.

내가 태어나 자란 집도 1960년대 형성된 대구의 한옥촌이었다. 그 집을 떠난 후 한옥생활은 끝났다. 셋방이 딸린 단독주택촌, 소형 아파트에 이어 고층 아파트 단지로 삶이 옮겨졌다. 지금의 집은 어디를 향해 나아가고 있을까? 날로 발전하는 건축재료와 시공기술을 보면 집의 진화는 분명하다. 그러나 시대의 역할과 소명을 집으로 보여주려 했던 생각은 얼마만큼 나아갔는지 궁금해진다.

가회동 31번지 : 서울시 종로구 북촌로11가길
익선동 166번지 : 서울시 종로구 돈화문로11다길 / 수표로28길

비어 있는 뜰, 홀로 남은 사람

백인제 가옥

집은 삶을 담는 그릇이라고 한다. 한 사람의 일상과 내면, 마음씀과 소중한 것들이 고스란히 담겨있다고 말이다. 모든 집이 그렇지 않더라도, 가회동 백인제 고택에선 집이 무언가 강하고 단단한 것을 품고 있구나 이해하게 된다.

북촌 한옥 마을을 대표하는 가회동, 그 중에서도 중심지인 93번지에 자리한 백인제 가옥은 북촌 한옥 중에서도 잘 지어진 상류층 고급 한옥으로 인정받은 집이다. 높은 계단을 올라야 겨우 대문을 통과해 문간채를 볼 수 있고 중문을 통과해야 꽃나무로 둘러싼 아름다운 마당과 위풍당당한 사랑채를 만날 수 있다.

안채는 두 개의 문이 있는 중문을 통과해야 나온다. 안마당

을 둘러싼 넉넉한 안채는 품위 있는 안주인을 떠올리게 한다. 담 벼락을 장식한 태극무늬와 복을 구하는 글귀들을 보니 귀한 집 답다는 생각이 든다.

안채 뒤쪽으로 집의 가장 안쪽, 가장 높은 곳에 누마루가 있는 별당이 비밀스럽게 자리한다. 담 너머 서울의 북쪽을 병풍처럼 두른 산과 빼곡히 겹쳐진 새카만 기와지붕들을 내려다보는 빼어난 전망을 가졌다. 이 풍경만으로도 서울의 역사 속으로 성큼 들어선 듯하다.

그러나 이 집은 전통 한옥과는 다른 독특한 구조도 발견할 수 있다. 안채와 사랑채를 속복도로 연결한 것이다. 속복도는 실내외를 오갈 필요 없도록 동선을 편리하게 해주는 역할을 한다. 집을 잘 아는 내부자들이라면 안채 끝인 부엌에서 사랑채 끝방까지 손님들과 마주치지 않고 오갈 수 있을 것이다. 안채와 사랑채를 이어주는 곳에는 양식 여닫이문이 있다.

유리문을 달고 서양식으로 꾸민 응접실 형태의 커다란 사랑대청도 근대 한옥의 품격을 보여준다. 사랑채와 안채가 이어지는 곳에 이층방을 올렸다. 중층한옥 역시 과거 전통한옥에서는 보기 드문 구조다. 새로운 형식을 보여주는데 거리낌이 없었을 뿐더러, 건축으로 야심찬 한 끗을 보여주려 했다는 느낌도 든다. 과연 이 집은 누가 지었을까?

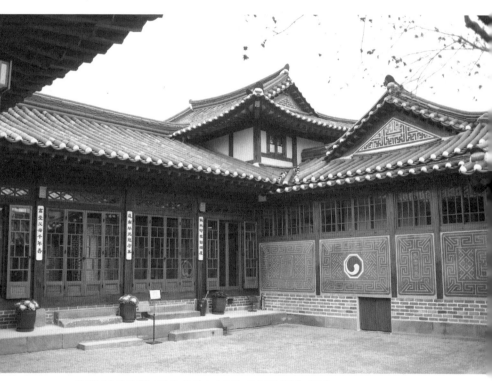

안마당에서 본 안채와 사랑채. 두 채가 이어지는 곳에 중층한옥을 올렸다.

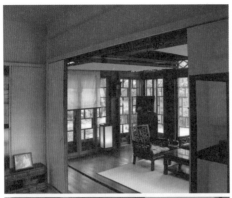

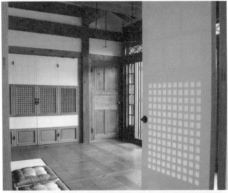

서양식으로 꾸민 사랑대청(위),
사랑채와 연결된 여닫이 문이 있
는 안대청(중앙), 사랑채와 안채가
만나는 곳에 있는 건넌방(아래)

고택에서 느껴지는 오래된 향기는 비밀스런 시대로 우리를 부른다. 가옥 이름으로 명명된 백인제(1899~미상)는 백병원의 설립자로 잘 알려진 당대 최고의 외과의사다. 지식인 집안으로 활동의 범위가 폭넓었던 백인제 가족은 1944년에 이 집의 주인이 되었다.

백인제는 한국전쟁 때 납북되고 말았지만 가족들의 인생은 이 집에서 계속 이어졌다. 한 세대가 저물고 더 이상 큰 한옥을 건사하기 어렵게 되자 2009년 서울시가 문화재 매입절차를 밟았다. 서울시장 공관이 될 뻔한 사연도 있으나 역사 공간으로서의 가치가 그보다 컸다. 그후 세심한 수복과정을 거쳐 시민들에게 공개되었다.

크고 화려한 집답게 거쳐간 많은 사람들의 이야기가 복잡하게 얽혀있다. 백인제 전에는 민족주의자로 알려진 개성부호 최선익이 10년 가까이 소유하며 묻어둔 비밀스런 시간들이 있고, 한성은행이 소유하고 있던 1930년에는 천도교 도령 최린이 임대하여 천도교도의 숙소로 사용하면서 스며든 이야기들이 있다. 그리고 거슬러 올라가면 1913년에 이 집을 지은 은행가 한상룡이 등장한다.

한성은행장을 지낸 바 있는 한상룡(1880~1949). 이완용의 조카인 그는 어려서부터 일본유학을 했던 뿌리 깊은 친일 인사다. 정치무대에선 이름이 알려져 있지 않으나 재계에서 활동하

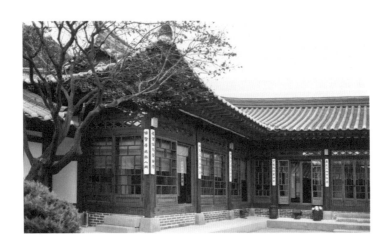

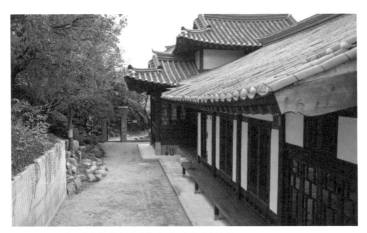

일각문에서 바라본 사랑채(위)와 널찍한 뒤뜰을 가진 안채(아래)

며 수많은 이권에 개입하여 막대한 부를 거머쥐었다. 특이한 행보도 했었는데, 회갑연을 성대하게 거행하는 대신 인생을 되돌아보는 회고록을 집필한 것이다. 이 회고록을 통해 당대의 삶을 유추할 수 있다.

1906년 한상룡은 가회동의 집 열두 채를 사들여 900평에 이르는 넓은 땅을 보유하게 되었다. 1913년 7월 지금의 자리에 집을 짓기 시작하여 그해 10월에 완공을 보았다. 당시 신문에서도 대단한 집이라고 소개하면서 총독과 정무총감이 참석하는 신축 낙성연을 거하게 열었다는 소식과 함께 11월에도 유력 인사들을 초대하여 두 번째 낙성연을 치렀다고 전했다. 사교의 장으로 마련한 사랑채는 1907년 경성박람회에서 처음 서울에 소개된 압록강 흑송으로 지어 화제가 되었다. 1921년 서울을 방문한 록펠러 2세가 이 사랑채를 배경으로 기념촬영을 하기도 했다.

1923년 관동대지진 이후 은행 상황이 악화되자 한상룡은 한성은행 측에 이 집을 넘겼다. 그러고선 인근 178번지로 거처를 옮겨 자신의 입지에 걸맞은 또 다른 대저택을 세웠으니 '가회동 한씨주택'이라고 알려진 집이 그것이다. 가회동에는 한상룡의 이름이 적힌 두 채의 대저택이 지금껏 남아있는 셈이다.

이 집은 한상룡의 집이고 백인제의 집이며, 친일파의 집이자 민족주의자의 집이다. 친일 유력자들이 연회를 즐기던 곳은

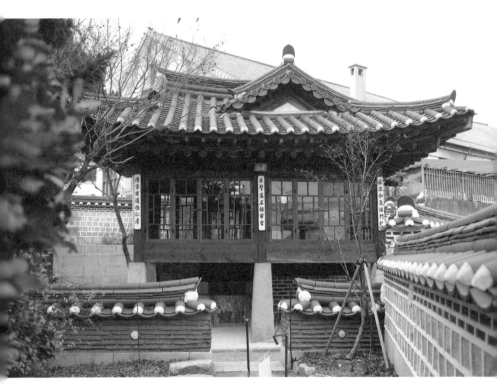

누마루가 있는 별당채는 이 집의 가장 높은 곳에 위치한다.

흥사단원들의 가든파티장이 되었고, 어떤 목적으로 사용되었을지 알려지지 않은 일식 가옥은 집주인이 바뀌면서 정리대상이 됐다. 여러 소유주를 거치며 집은 다른 의미를 지니게 되었다. 어떤 관점으로 지난날을 보는가에 따라 그 의미가 달라지는 것처럼 말이다.

한편, 아름다운 정원은 집주인 모두를 만족시켰던 모양이다. 한상룡은 마당을 포토존으로 삼아 사랑채를 배경으로 여러 사진을 남겼고, 한동안 민족 언론사들을 일으키느라 물심양면 활약했던 최선익은 이 집에 들어온 뒤로는 독서와 서화를 즐기며 자연에 파묻혀 지냈다.

후일 최선익의 아내와 교류가 있던 백인제의 아내 최경진도 아름다운 정원에 매료되어 이 집을 사기로 마음먹었다고 전해진다. 최선익이 어떤 이유로 집을 내놓았는지는 알려지지 않았다.

이 집에서 60여 년을 살아오며 집을 원형 그대로 보전해온 최경진 여사는 이 집의 실질적인 주인이나 다름없다. 최경진 여사는 "집이 잘 지어져서 손댈 것이 없었다"고 했는데, 집에 대한 이야기라기보다 그가 집을 대하는 태도처럼 느껴졌다. 그것은 그의 삶을 은유하는 말이기도 했다.

최경진은 1908년에 태어나 2011년에 103세로 별세했다. 한일합병, 3.1 만세운동, 수차례 전쟁의 소용돌이와 남편을 떠나

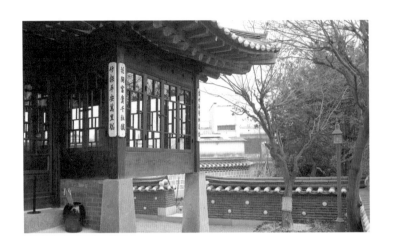

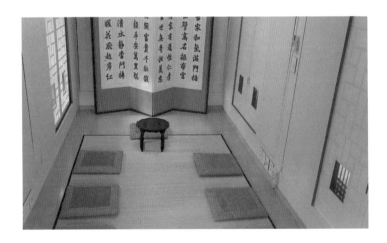

보낸 한탄스러운 날들까지, 폭풍처럼 밀려든 삶의 행로들을 모두 훑어보기에는 이 페이지가 너무 짧다. 한 사람이 감당할 수 있는 최대치의 사건, 최대한의 시간을 이 집에서 본 것만 같다면 지나친 상상일까?

여러 개의 삶이 충돌하며 흘러간다. 진폭이 넓은 인생들을 담아내어온 집이니 역사가옥이라 할 수밖에 없다.

 백인제 가옥 : 서울시 종로구 북촌로7길 16 / 서울시 민속문화재 제22호

시대를 놓쳐버린, 시대가 잊어버린

장면 가옥

잘생긴 집 앞에 서면 이 집에 누가 살까 보다 이 집을 누가 지었을까가 궁금해진다. 이유 없이 지어지는 집은 없고 집 안의 모든 요소도 이유 없이 존재하지 않는다. 집을 짓는 사람인 건축가는 삶의 이유를 만드는 사람들이다. 삶을 가장 소중히 여기는 사람들일지도 모른다. 자신의 삶은 자신이 지은 집에 비할 바 못 될지언정.

혜화동로터리에서 북쪽으로 난 도로를 따라 명륜동 안쪽 동네로 걷다 보면 왼편에 잘생긴 집이 등장한다. 은근히 경사가 있는 동네라서 기단을 높게 쌓아 올린 담이 홀쩍 높다. 담 너머로 두 개의 날렵한 지붕이 나란히 이어진다. 뒤쪽은 크고 아름다

운 한옥 기와집이고, 앞쪽은 일본식 기와를 얹긴 했으나 양옥이 틀림없다. 집의 양식이 다르니 굴뚝도 크기와 모양이 다르다.

총리와 부통령을 역임한 운석 장면(1899~1966)과 그의 가족이 살던 집이다. 그가 정치의 중심에 있었던 50~60년대에는 집 앞 골목길에 신문기자들의 천막이 세워질 정도로 북적였다고 하니, 그 시절을 기억하는 사람이 아직 있을지도 모르겠다. 나는 이 집에서 조금 다른 이야기를 찾아 보기로 한다. 1930년대의 엘리트 지식인들은 어떤 집을 짓고 살았을까? 1937년에 지어진 이 집이 그 대답이 될 수 있을 것이다.

1930년대 모던 경성을 상상해보자. 식민지의 암울한 상황 속에서도 삶에 있어서는 과거와 단절하고 새로운 시대를 찾겠다는 열망이 몹시 뜨거웠다. 과학과 기술에서, 사상과 철학에서, 전위적인 예술과 문학에서 삶을 구원받으려 했다.

경성은 고립된 성채가 아니라 직수입된 다양한 문화들이 스스럼없이 뒤섞이는 용광로였다. 집은 사회를 담고 있으니, 그렇다면 이 집의 특징 하나하나가 그 시대 사람들의 생각과 마음 씀의 흔적이라 여겨도 좋을 것이다.

열린 대문으로 들어서면 낮지도 높지도 않은 담이 눈앞을 가로막는다. 집 안으로 선뜻 들이지 않겠다는 조심성 있는 태도가 엿보인다. 오른쪽엔 양옥의 현관문이 있고 왼쪽으로는 안채로 들어가는 중문이 있다. 마당을 가로질러 안채로 곧바로 들어

가지 않도록 동선을 분리한 것이다. 반가(班家)의 미학이다.

좌측으로 돌아 마당에 들어서면 ㄱ자 형태로 서있는 두 채의 집이 보인다. 우아하고 품위 있는 기와지붕집은 안채이고, 개량 기와를 얹은 양옥은 외부와 연결된 다른 출입구를 가진 사랑채다. 한옥은 사적공간이며 양옥은 공적공간이다. 목적에 따라 건축 스타일도 다르게 표현했다.

기단을 높여 위엄을 준 안채는 부엌과 욕실, 화장실이 내부에 있는 개량된 한옥이다. 양반가의 고급스런 장식적 요소들을 가져오고 시대의 흐름에 맞게 변화를 주었다. 양옥도 그냥 양옥이 아니다. 서재와 응접실로 사용되지만 일본식 목구조에 장마루를 깔고 일본식 기와를 얹었다. 거기에 구들을 깔아 온돌로 난방을 하였으니 꼭 필요한 것들을 섞어놓은 셈이다.

당시에 이런 절충형 주택이 많았다. 한옥이면 한옥, 문화주택이면 문화주택, 양옥이면 양옥이 아니라 다양한 양식이 혼합된 집을 사람들이 어색하지 않게 받아들였다. 그러니까 1930년대가 추구했던 모던은 이런 뒤섞임 속에서 발현되었다.

이 집은 창이 참 아름답다. 안채에서 가장 큰 공간인 건넌방은 마당으로 3중창이 나있다. 가장 바깥에 유리로 된 여닫이창(쌍창), 장지문 중간에 바깥 경치를 볼 수 있는 유리를 댄 영창, 앞뒤로 장지를 바른 흑창, 그리고 가장 안쪽에는 열리지 않고 고정된 갑창으로 되어 있다. 이는 궁궐 전각에서나 볼 수 있는 고

급스런 창 구조다. 무더운 여름날도 창문을 활짝 열지 않고 한 장씩 밀어 천천히 열었을 것이다. 빛과 바람이 걸러져 들어오고 마당의 풍경도 각기 다른 창의 프레임 속에서 그림처럼 보였을 것이다.

안방은 마당에 바로 면하지 않고 툇마루 뒤로 물러났다. 마루로 향한 문 상부에 교창(交窓, 고창(高窓)이라고도 한다)을 두었다. 미닫이문이나 창문, 방문 등의 윗부분과 천장 사이의 공간에 목공으로 무늬를 넣은 창을 말하는데, 고급 주택에 사용되던 장식이다. 빛과 공기가 작은 창을 통과하여, 채광이 충분치 않은 방을 우아하게 밝혀주고 환기의 역할도 한다.

마루에서 찬방, 부엌까지는 나무 반자로 천장을 막았다. 은은한 갈색이 도는 격자무늬 나무 천장은 장지를 바른 방과 다른 리듬감을 준다. 뒤쪽 욕실에는 철제 가마솥이 있다. 당시 사람들은 아래에서 불을 피워 물을 데운 솥 안에 나무판을 깔고 그 위를 밟고 들어가 목욕을 하곤 했다.

이 집이 들어설 때만 해도 명륜동은 개천이 흐르고 앵두나무가 지천인, 대부분이 논밭인 한촌이었다. 개울가에 면해 장면 가옥이 지어진 후로 주변은 서서히 주택가로 변화했다. 이 집을 지은 사람은 장면의 손위 처남인 김정희라는 인물이다. 정식으로 공부한 건축가는 아니었고, 가톨릭 신부가 되려다 그만두고 미곡상을 하는 틈틈이 취미처럼 집 짓는 일을 했다고 한다.

반가의 건축미학을 도시형 가옥 구조 속에 우아하게 표현한 건축적 재능은 1939년 명동성당 문화관을 지으며 성장했고, 1945년에는 혜화동에 자신의 집도 지었다. 전통적인 한옥의 형태를 취하면서 지하로 복층이 연결되는 독특한 집이었다고 하나, 지금은 전해지지 않는다. 건축가 그룹에 속해 있지 않았음에도 건축 전문가들이 고심했던 주택개량과 생활개량에 대한 담론을 실현할 수 있었던 건 집이란 사람들의 사고방식, 사람이 살아가는 사회와 깊이 연결되기 때문일 것이다.

김정희의 활동은 거기서 끝났다. 한국전쟁 시기에 여러 가톨릭 인사들과 함께 납북되었고, 우리 사회에서 완전히 잊혀졌다. 당시 주미 한국대사였던 장면의 처남이라는 사실을 밀고한 동네 이웃 때문이었다고 한다. 그가 남아서 본격적인 건축활동을 이어갔다면 혜화동에 어떤 새로운 집들이 등장했을지 궁금해지는 대목이다.

예술가가 작품으로 말하듯, 건축가는 집으로 이야기한다. 이 집에서 나는 시대를 놓쳐버린, 시대가 잊어버린 어느 건축가를 만났다. 이 집 때문이었는지, 외삼촌의 활동이 인상 깊었던지, 장면의 셋째 아들은 미국으로 건너가 건축학도가 되었다.

장면 가옥 : 서울시 종로구 혜화로5길 49 / 등록문화재 제357호

되돌아온 역사

경교장

서울에 지어진 옛집들이라 해서 한옥만 있는 것은 아니다. 서민들이야 비슷비슷한 집에 살면서 서로 닮은 일상을 영위했지만, 크고 화려한 집을 짓겠다며 남다른 집을 탐구했던 사람들도 있다. 윤덕영은 프랑스 궁전의 도면을 바탕으로 옥인동 산비탈에 벽수산장이라는 거대한 저택을 지었고, 거부 민영휘도 숲이 울창한 가회동의 넓은 부지에 한옥과 양관을 지었다. '딜쿠샤'라고 불리던 테일러 저택도 등장했다. 수많은 양관들 중에서도 가장 특이한 집을 들라면 경교장이다.

경교장은 광복을 맞아 서울로 귀환한 임시정부 요인들이 머물며 해방공간의 정치적 격변을 보여주는 역사적 장소이기에

사적으로 지정된 문화재다. 김구 선생의 죽음으로 대한민국의 역사가 지각변동을 일으킨 장소이기도 하며, 관공서를 연상케 하는 좌우대칭의 견고한 외관과 경교장이라는 묵직한 이름도 주택이라고는 생각하기가 쉽지 않다.

경교장은 금광으로 성공하여 천만장자 대열에 들어선 거부가 지은 대저택이다. 집이라는 기준으로 경교장을 들여다보면 어떤 장면들이 포착될까?

평안북도 정주 출신 최창학은 금맥을 찾겠다는 생각으로 산천을 헤매다 기어이 금맥을 터트려 '조선의 광산왕'이라는 별명을 얻었다. 그는 기회를 놓치지 않고 식민지 자원에 투자하던 미쓰이 물산에 금광을 넘기면서 엄청난 부를 챙겼다. 이후, 대창산업이라는 회사를 세우고 경성에 진출한다. 광산 관리가 이 회사의 목적이긴 했지만 실제로는 부동산 개발이었다. 대창산업이 있던 죽첨정(竹添町)은 서소문 인근으로 총독부청사가 멀지 않았던 곳으로, 최창학이 사들인 죽첨정 1정목 1번지 언덕은 이름으로 보나 위치로 보나 꽤 상징적인 장소였다(죽첨정은 갑신정변 때의 일본 공사의 이름인 다케조에에서 비롯되었다).

1938년 여름, 죽첨정에는 누구나 우러러볼 만한 집이 등장했다. 자동차가 드나드는 긴 포치(porch, 서양식 현관)를 가진 서양식 대저택이었다. 울창한 나무들이 집을 둘러싸며 집을 한층 신비롭게 만들었다. 이곳에 최창학이 가진 토지 면적이 1,584평이

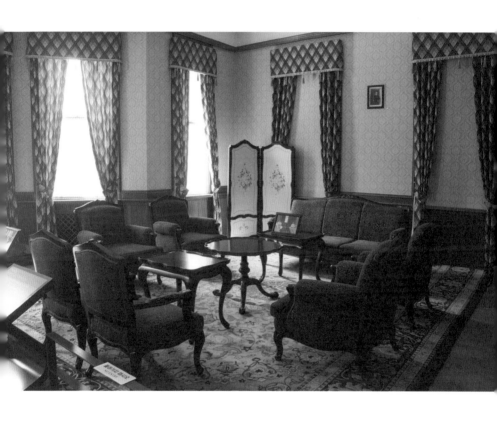

나 되었으니 주택은 시작에 불과했다.

집은 모양새로 보나 규모로 보나 보통 집이 아니었다. 장식을 배제하고 단단한 굴곡만 남겨둔 외관에 비해 내부는 화려한 대저택의 특징을 잘 보여준다. 1층은 높은 홀을 중심으로 양쪽으로 응접실, 귀빈식당, 선룸(sun room) 등이 대칭되게 놓여있다. 층고가 높고 고전풍의 기둥과 장식이 매우 화려하다.

동선을 고려하지 않은 대칭적 평면은 대저택의 특징이다. 귀족적인 생활을 했을 집주인에게는 동선을 고려할 필요가 없었던 것이다. 지하는 부엌과 하인이 지내는 방을 두어 주인과 고용인 사이의 위계를 뚜렷하게 드러냈다. 2층으로 올라가면 반전이 기다리고 있다. 집 안에 또 하나의 집을 만들고 다다미를 깐 일본식 연회실을 만든 것이다. 서양식 구조 안에 일본식 공간을 세트처럼 꾸며놓은 모양새다.

설계와 공사는 일본 건설사인 대림조(大林組)에서 맡았다. 당시 신공법인 철근콘크리트조로 시공되었고, 목재와 대리석, 타일 등 최고급의 재료들을 사용했다. 이 집은 일제강점기 주요한 건축을 다뤘던 잡지 《조선과 건축》에 상세한 도면과 사진으로 소개되어 지금까지 전해진다.

1930년대는 서양식 풍습을 따르는 사람을 '교양 있다'고 말하던 시절이었다. 창이 큰 응접실이 있는 문화주택은 유행 좀 안다 하는 사람들에겐 꿈의 집이었다. 경교장은 문화주택 열두

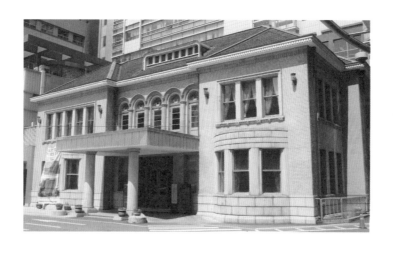

현재의 경교장(위)과 《조선과 건축》에 실린 경교장의 당시 모습(아래)

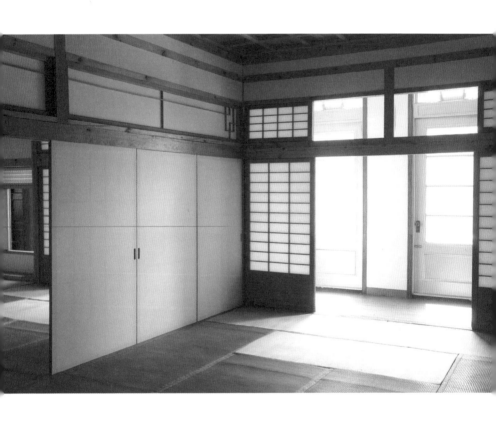

채에 해당하는 비용을 들인 대저택이었으니 집주인의 모던한 삶을 당시 사람들이 얼마나 궁금하게 여겼을지 짐작이 간다.

그러나 최창학 일가는 서양식도 일본식도 아닌 한국식으로 살았다. 실제로 거주하는 생활공간은 저택 뒤에 가려져 있으나 위용이 남달랐던 한옥이었다. 최창학이 이 집에서 어떤 활동을 했는지는 기록으로 남아있지 않으나 짐작이 가능하다. 맞지 않은 옷처럼 과하게 뛰어난 이 저택은 사업과 사교를 위해 설계된, 남들에게 과시하기 위한 도구였다.

죽첨장은 광복을 맞으며 그 운명이 180도 바뀐다. 일본 기관지인《매일신보》에 돈을 대고 황군에 비행기를 기부하며 눈에 보이는 친일행위를 해온 최창학이 죽을 운명을 뒤집어보고자 김구 선생과 임시정부 요인들에게 죽첨장을 제공한 것이다. 친일 인사의 저택은 임시정부청사가 되어 해방공간에서 가장 중요한 정치적 장소가 되었다. 죽첨장이라는 이름도 임정 요인들에게 가당치 않았다. 옛 지명을 되살려 경교장(京橋莊)으로 바꿔 불렀다.

1층의 응접실은 대한민국의 첫 국무회의가 개최된 역사적인 순간을 맞았고, 2층 다다미방은 김구 선생과 임정 인사들이 머물던 생활공간이 되었다. 임정요인들은 동선이 복잡하며 크고 화려한 저택을 몹시 불편하게 여겼다. 당구대를 정리하고 신문사 사무실로 바꾸거나 생활공간의 도코노마(床の間)를 치우는 정도로 최소한으로 손을 보고 사용했다는 기록이 남아있다.

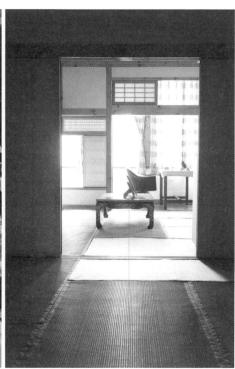

김구 선생이 서거한 장소. 햇볕이 쏟아지는 창문에 총탄의 흔적이 복원되어 있다.

경교장은 이승만의 이화장, 김규식의 삼청장, 미군정이 머물던 조선호텔과 함께 해방공간에서 가장 중요한 정치 공간이었다. 1949년 6월 26일, 김구 선생이 주한미군방첩부(CIC) 요인인 한국군 소위 안두희의 흉탄에 쓰러진 그곳 역시 경교장 2층의 집무실이었다. 귀환을 환영하며 모인 인파는 상복을 입고 경교장 앞으로 모였다. 총탄이 관통한 유리창과 그 너머로 통곡하는 흰옷의 국민들을 찍은 사진은《라이프》지에 실려 전 세계로 타전되었다.

2009년 사적으로 지정되어 수복과정을 거치면서 여러 용도로 임대되어 내부의 변화가 심했던 경교장이 옛 모습을 찾아갔다. 경교장의 수복은 상하이에서 시작된 임시정부의 역사가 충칭, 항주, 장사, 유주를 거쳐 경교장으로 이어지는 대장정의 마지막 여정이라는 점에서 의미가 있다. 중국에 터전을 두었던 임시정부청사(상하이, 충칭)와 임정 요인들의 은신처(항주, 장사, 유주)는 모두 발굴 복원되었으며, 경교장은 그 복원의 완결점이다.

임시정부청사가 있던 장소들은 모두 서민들의 주택이었다. 집이어서 남다르고 집이기에 초라하며 집이어서 의미가 분명하다. 그리하여 집은 역사가 된다.

경교장 : 서울시 종로구 새문안로29 / 사적 제465호

세월을 낚다가, 사람을 낚다가

박종화 가옥

경성시대를 활보했던 모던보이 문학가들 중에는 역사소설이라는 거대한 숲으로 들어간 작가들이 많다. 현실의 나아갈 방향을 찾을 때 역사와 고전을 들추게 되듯이, 암울한 시절에는 더더욱 민족의 정체성을 더듬으며 해답을 찾고자 한 모양이다.

'경성 청년 구보'로 각인된 모던보이 박태원을 떠올려보자. 조선의 고현학자(考現學者, 고고학자와 비교하여 현실의 변화무쌍한 세태를 조사 기록하는 학자)를 자처하며 '구보'라는 필명으로 서울 곳곳을 기록하던 그는 1940년대부터 역사인물의 평전으로 방향을 전환했다. 북으로 간 뒤론 동학혁명에 천착하여 두 눈이 멀어가는 외중에도 필생의 역작을 남겼으니 이제 그를 역사소설가라

불러야 할 때가 되었다.

그보다 앞선 1920년에 동인지《백조》를 창간한 스무 살의 시인 박종화(1901~1981)는 〈오뇌의 청춘〉〈우유빛 거리〉〈사의 예찬〉과 같은 제목만 들어도 퇴폐와 낭만이 물씬 풍기는 시를 발표하여 시대의 족적을 남겼다.

그러나 그는 곧이어 소설가로 전향했고,《금삼의 피》를 쓴 서른 중반부터는 역사소설에만 매진했다.《임진왜란》《여인천하》《자고 가는 저 구름아》《제왕삼대》《월탄 삼국지》등이 이어졌다. 신문연재소설이 인기를 모으던 당시, 박종화의《세종대왕》은 1969년에서 1977년까지 신문소설 사상 가장 오랫동안 연재된 소설(2,456회)로 기록되어 있다. 드라마로 친숙한 제목도 여럿이니, 삶과 역사는 그리 먼 것이 아닌 듯하다.

평창동에 자리한 월탄 박종화 고택은 역사에 천착한 작가의 집답게 깐깐함과 호방함을 동시에 보여주는 한옥이다. 소설가가 작고한 지 40년이 가까워 오는 이 집엔 여전히 소설가의 후손들이 살고 있다. 등록문화재 89호로 지정되긴 했지만 공개되는 집은 아니다.

드물게 열리는 문학답사가 아닌 바에야 방문이 어렵다. 노작가가 사랑했던 집, 생전에 문화유산이 되길 바랐던 그 집을 궁금히 여길 사람들에게 오래전 사진으로 남겨둔 이 집을 살짝 소개하려 한다.

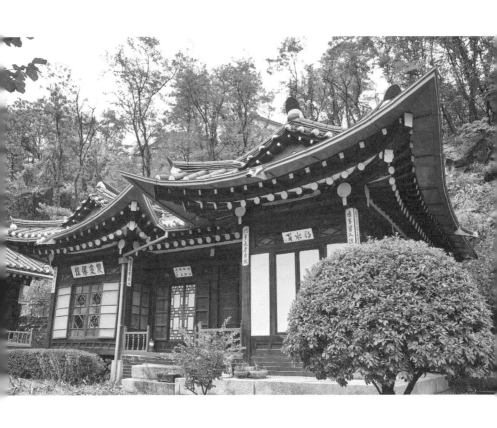

 길게 이어진 담장 밖에서도 날렵한 기와지붕선이 드러나 호기심을 자아내는 집이다. 제법 무성한 숲이 배경이 되어주므로 자연 속에 숨어있는 은가 같기도 하다. 대문 안으로 들어서면 잔디가 파릇파릇한 마당 너머로 ㄷ자형 사랑채가 등장한다. 그 왼편으로 ㄱ자형 안채, 그 너머로 ㅡ자형의 행랑채가 이어진다. 대문과 가까운 곳에 행랑채가 있고 마당 너머로 사랑채와 안채가 놓이는 게 일반적인 배치라면 이 집은 조금 다른 모양새다.

 월탄의 집필실은 '물을 낚는 곳'이라는 뜻의 '조수루(釣水樓)'라는 현판이 붙은 사랑채에 있었다. 잉어들이 노니는 연못을 바라보는 까닭에 붙여진 이름이다. 물을 낚는 일은 세월을 낚는 일이니, 역사소설가에게 썩 잘 어울린다. 그는 이 집필실에서 역사소설을 시작하고 끝냈다. 날렵한 지붕선에서 시작된 이야기는 근엄한 위용을 자랑하는 한옥의 몸체에 머물다가 단정한 창문을 지나 글의 도구를 품는 소박한 방으로 휘몰아 들어간다.

 단을 높여서 지은 안채는 측면에 붙은 꽃무늬 타일이 눈에 띈다. 타일이 고급 장식으로 여겨진 시절에 이런 장식을 했을 것이다. 은은한 색깔이 우아한 안채와 잘 어울린다. 뒤쪽으로 부엌이 있다. 행랑채는 살림집 뒤뜰을 바라보고 앉아있다. 우아하고 단정하여 행랑채라기 보다는 별채라고 불러야 적당할 듯싶다.

 월탄은 이름난 장서가였다. '파초장서실'이라 부르는 서재를 두고 고서들을 수집했다. 서재의 이름도 되고 또 사랑채 앞

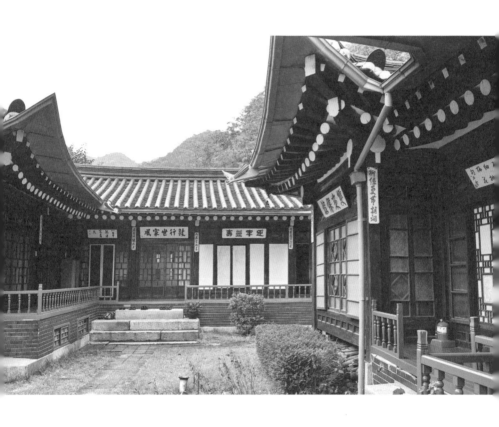

정원에 파초를 심어 키우기까지 했으니 파초사랑이 대단했던가 보다. 파초장서실에서 월탄이 가장 자주 펼친 책은 조선왕조실록과 고려대장경이었다고 한다. 이토록 무거운 기록물 속에서 생생한 인간을 발견하는 일을 소설가는 끊임없이 했다.

월탄의 집을 탐방한 옛 신문 기사에는 거울이 잔뜩 걸린 방이 있었다고 전하며 그 또한 값진 유산이라 했다. 고서와 거울. 두 가지 모두 서로를 비추는 존재들이니 상통하는 사이라 해도 되겠다.

집은 그가 지나온 세월이었다. 절친인 빙허 현진건과 이 집에서 사돈을 맺어 문학사의 한 장면이 탄생했고, 한국전쟁 때 좌익계 인사들이 이 집을 점거하고 문학가동맹을 결성한 일도 있었다. 그런 까닭에 집은 파괴되지도 손상되지도 않은 채 집주인을 다시 맞았다. 품위 있는 한옥의 전형으로 여겨 해외 잡지에 소개된 적도 있고, '한국의 집'을 지을 당시 이 집을 모델로 했다는 소문도 있다.

이 집이 처음부터 평창동에 자리했던 것은 아니다. 1935년 동대문의 북편 충신동에 지어진 이 집을 1937년 월탄이 사들였다. 1975년 동대문에서 이화동을 가로지르는 순환도로가 계획되면서 집은 헐릴 위기에 처했다. 월탄은 시내에서 벗어나 자연과 가까운 곳이라 택했던 이 동네가 다시금 문명의 중심이 되어 더 먼 곳으로 밀려남을 아쉬워했다.

문화유산으로 길이 남기를 바랐던 집이었으니 허물어지게 내어줄 수는 없었다. 그리하여 집은 평창동으로 옮겨졌다. 주춧돌과 대들보까지 부재를 헐어 옮겨와 다시 지으면서 현재의 땅 모양에 맞게 배치를 새롭게 했다. 그러나 40여 마리 잉어가 노니는 연못은 끝끝내 새로이 조성하지 못했다.

조수루는 그 후로 물이 아닌 세월을 낚는 곳이 되었다. 글이 되지 않을 때는 산을 바라보았다고 손녀는 할아버지를 회고했다. 산과 집, 글은 모두 길고 긴 시간의 몫이다. 그는 세월의 남은 흔적들이 애틋하여 소설을 썼던 것일까? 그래서 오래된 것들이 품은 아름다움을 알았을까? 조용히 남아있는 옛집에서 노작가의 삶의 태도를 더듬어본다.

박종화 가옥 : 서울시 종로구 평창11길 80 / 등록문화재 제89호

영단주택 이야기

문래동 영단주택

오래된 집은 제 모습을 온전히 드러내지 않는다. 제 모습보다 훨씬 부풀어있다. 시대별로 유행했던 건축재를 계속 덧대며 공간을 바꾸고 내부를 넓힌 것이다. 복잡한 시대를 거치는 동안 집도 복잡해졌다. 덧입혀진 공간들을 들추다보면 잠든 것처럼 존재하는 과거를 만난다. 문화재로 온전히 복원된 집이 아니라 세월에 흐트러진 낡은 집에서 역사의 연표에 공백으로 남아있는 삶과 사건을 발견하게 된다.

　　영단주택을 보러 문래동에 갔을 때 어리둥절해지고야 말았다. 아무리 돌아다녀도 집을 찾지 못했던 까닭이다. 영단주택

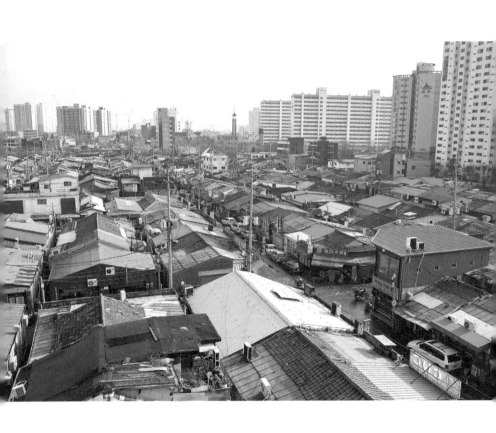

은 공장지대에 몰려든 직공이나 노동자들에게 공급된 주택이다. 대한주택공사(지금의 LH)의 전신인 조선주택영단에서 공급했다 해서 '영단주택'이다.

넓은 지역에 대규모로 지어졌고 지금껏 필지 모양에 변화가 없으니 집이 없을 리가 없었다. 미리 항공사진으로 확인해본 바로는 색색깔의 자잘자잘한 격자무늬가 빼곡해서 길쭉한 조각보 같았다. 그런데도 길에선 도무지 집을 알아볼 수가 없다.

영단주택거리는 주택가의 성격을 잃은 지가 한참된 것 같았다. 중소형 공업사 골목으로 바뀐 것이다. 자세히 보면 과거의 모습을 완전히 잃은 것은 아니어서 간판 뒤로 삐죽이 솟아난 박공지붕과 목조주택 특유의 구조들을 발견할 수 있었다. 직사각형 블록을 가로지르는 반듯하고 널찍한 도로만큼은 과거의 길 그대로일 것이다. 일렬로 연결된 상가들 사이에 한옥도 있고 영단슈퍼라고 적힌 가게도 있었지만 거의 대부분 철공소가 되어 요란한 소음을 내며 영업 중이었다.

그때 문래동 교회가 나타났다. 교회 옥상에 올라가면 무언가 보이지 않을까? 서둘러 옥상으로 올라가보니 과연! 길에선 상상하지 못한 풍경이 펼쳐졌다. 길게 연결된 동서 방향의 연립주택 세 동이 한 개의 블록을 이루고 그 블록이 남북으로 다섯 개, 동서로 아홉 개가 연결되어 있었다.

그제서야 집이 감추고 있던 옛 모습들이 찬찬히 보였고, 크

고 작은 변화도 읽을 수 있었다. 낮은 박공지붕들이 너울거리며 파도처럼 옥상을 향해 밀려왔다. 집은 가까이 다가가면 삶이 보이고 멀리서는 역사가 보인다. 도시 속 깊숙이 각인된 풍경 속에서 말을 잃었다.

안양천 하류에 자리한 영등포는 경인선과 경부선 철도의 분기점이 된 20세기 초반에야 시가지가 형성된 신흥도시였다. 1910년대부터 피혁공장과 철도공장인 영등포공작창이 문을 열어 공업의 시대를 열었고, 1920년대에는 경성방직이 생겨나 사람과 기계가 함께 돌아가기 시작했다.

1930년대의 영등포는 공업단지로 성장하게 되는데, 직물공장, 맥주공장, 제분공장, 도자기공장들이 큰 거점을 차지했다. 경기도에 속한 자치적 성격의 면 단위로 남아있던 영등포가 대경성에 편입되어 경성부가 된 것도 이 시기다. 문래동이란 지명이 실 잣는 '물레'에서 파생된 이름이라는 설도 있을 만큼 예전부터 섬유공장이 많았다고 하니, 공업을 빼고 이 지역을 이야기하기 어렵다.

큰 공장들은 사택이나 기숙사가 마련되었지만 그렇지 못한 곳도 많아서 조선주택영단에서 단독주택과 연립주택을 지어 영단주택을 보급한 것이 바로 이곳이다. 1941년부터 상도동, 대방동, 문래동에 영단주택이 지어졌으며, 지금까지 가장 잘 남아있는 곳이 문래동이다.

길모퉁이 오래된 집

알맞은 집을 신속하게 짓기 위해 표준설계도를 만들었다. 갑을병정무의 다섯 가지 유형별로 크게는 20평, 작게는 6평의 규모였다. 문래동에는 660여 가구가 공급되었다. 태평양전쟁이 발발하고 한반도가 병참기지가 되어 주택 건설이 순조롭지 못했음에도 주택영단은 비교적 품질 좋은 집을 공급했다. 공업지역의 중요성을 단적으로 보여주는 부분이다.

영단주택의 처음 모습은 이러하다. 집 안에 온돌방과 다다미방이 함께 있고 작은 집이라 해도 남쪽으로 마당을 두어 채광을 좋게 했다. 수도가 설치되지 않는 집들은 공공목욕탕과 우물을 두었고 군데군데 작은 공원을 만들어 쉴 공간도 마련했다.

단독주택도 있었지만 대부분이 연립주택이었으며 한꺼번에 지어진 집답게 반듯한 격자형 골목을 형성했다. 이곳에도 차별은 존재했으니, 크고 좋은 집은 일본인 관리에게 돌아갔고 한국인은 직급에 따라 작은 평형의 집에서나 살 수 있었다.

세월은 집에 새로운 모양을 선사했다. 목욕탕이나 소공원이 있던 부지는 한국전쟁 전후 몰려든 사람들이 접수하여 주거지로 바꾸었고, 네 가구 혹은 여섯 가구가 살던 연립주택들은 마당을 없애고 내부를 확장하여 세를 줄 방을 만들었던 것이다. 집이 부족하던 시절을 버텨내려고 필지 끝까지 확장하면서 일차적으로 집에 변화가 생겼다.

세월이 흐르면서 공업사나 상점으로 다시 모양새를 바꿨

다. 지나간 시절이 하늘에서 보이는 격자형의 구조 속에 상징적으로 담겨 있다. 그럼에도 당시 노동자의 도시는 지금도 노동하며 살아가는 사람들의 일상으로 채워져 있다. 옛 구조를 시대에 맞게 바꾸고, 삶을 지키기 위해 궁리를 거듭해온 집들이야말로 진짜 집이 아닐까?

직물공장을 대신해서 철공소가 들어온 것 역시 시대의 흐름에 따른 변화일 것이다. 1970년대의 재건시대를 이끌던 공업사들의 역동적인 풍경 속에 동네의 역사가 숨어든다. 새로운 시대를 일으켰던 사건이 시간을 만나 지질이 바뀌듯 달라져버린 풍경, 이때 풍경은 이야기가 된다.

영단주택은 낮은 섬이었다. 주변으로 고층 아파트 단지들과 복합쇼핑몰이 서서히 밀려와 머지않아 이곳을 덮칠 것만 같았다. 그런데 어찌 된 일인지 문래동 공업사 골목은 이전보다 더 활기차고 환하다.

공업사들이 동네 살리기에 나섰다고 한다. 재개발이 진행 중인 세운상가 주변의 을지로 공업사 골목처럼 오랜 삶터를 하루아침에 잃는 일이 생기지 않도록 문래동을 지키자고 말이다. 작은 변화들로 이곳은 조금씩 더 단단해지고 있었다.

문래동 영단주택 : 서울시 영등포구 문래동 4가 일대

최소한의 주거

이화동 국민주택

집은 과밀화된 도시에서 발생하는 가장 중요하고 기본적이며 해결이 어려운 문제 중 하나다. 모든 집들은 시대의 문제를 적극적으로 모색한 결과물들이다. 우리는 행복을 찾아 더 좋은 조건의 집으로 옮겨가려 하지만, 집은 보장된 행복이 아니라 이 정도의 기반에서 시작해서 앞으로 나아가려는 기본치의 희망이라는 점을 자주 잊어버리곤 한다.

집이 재건과 부흥의 신호였던 시절이 있었다. 한국전쟁 직후의 폐허가 된 서울은 부서진 건물과 사라진 집을 복구하고 채우는 일을 시급하게 단행했다. '재건(再建)'은 사회 모든 분야에 걸친 거대한 슬로건이었다.

조선주택영단을 이어받은 대한주택영단은 적극적으로 주택사업을 시행했다. 불광동, 우이동, 상도동, 도림동, 안암동, 보문동, 정릉동 등지에 찍어낸 듯 똑같은 양옥집들이 들어섰다. 집들은 9평의 기준 평면으로 지어졌다. 당시 유엔 세계주택통계를 보면 가구당 평균 규모가 6평이었는데, 여기에 50%를 더해 9평으로 결정되었다.

다급하게 지어진 집이었기에 집의 품질을 따질 상황이 아니었다. 그럼에도 마당을 가진 양옥집은 서민들의 희망이었다. 누구나 '9평의 집'을 꿈꿨다. 재건주택, 부흥주택, 희망주택, 운크라주택, 국민주택, 시험주택, 시범주택, 외인주택, 인수주택 등등 당시 주택 사업은 이름도 다양했다. 해외 긴급지원자금이 투입되면 재건주택, 적산불하적립금이 투입되면 국민주택, 건축자재만 영단에서 배정하고 대지와 공사비를 입주자들이 부담하면 희망주택이었다.

북악산, 인왕산, 남산과 함께 한양도성이 지나는 낙산의 서쪽 사면, 통칭 이화동 9번지에 그 시대의 희망을 보여주는 집들이 있다. 높은 옹벽을 세우고 그 위에 작은 이층집을 연결해서 앉힌 형태로 닮은 꼴 집이 빼곡하게 경사지를 채웠다.

작고 좁은 집이지만 경사지의 장점도 분명 있다. 앞집 지붕 너머로 환한 전망을 가질 수 있었던 것이다. 한국건축사에서 이곳은 '이화동 국민주택단지'라 불린다.

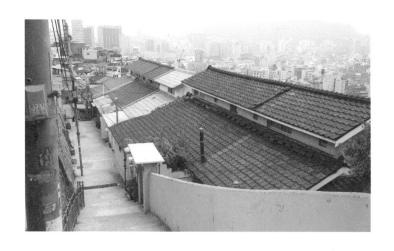

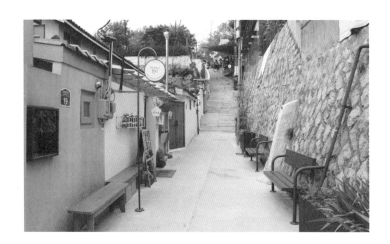

이화동 9번지는 지금은 존재하지 않는 지번이다. 전쟁 전후로 판자촌이 형성되었다가 1958년에서 1960년대 초까지 본격적으로 국민주택단지가 형성되면서 9번지는 145개로 쪼개졌다. 그 앞에는 당시 대통령 이승만의 사저인 이화장이 있다. 그래서 화려한 한옥인 이화장의 배경에 불량주택들이 난립한 풍경이 볼썽사나워서 미관 개선 차원에서 이를 철거하고 국민주택단지를 짓는 사업을 서둘렀다는 이야기도 있다.

이화장 부근으로 1차 국민주택단지가 세워진 후 2차 단지가 그 뒤쪽 경사면을 채웠다. 10평에서 14평 정도의 이층을 올린 연립주택들이다. 지금껏 사람들이 들고 나며 살아왔으니 증개축으로 인한 변화가 많다. 그렇지만 허물고 새로 짓기 어려운 조건의 집들이라 비교적 옛 모습을 그대로 간직한 곳들도 많아 서울의 옛 시절을 돌아보게 한다.

슬슬 집안이 궁금해진다. 이화동에선 옛집의 내부를 기꺼이 공개한 집이 여럿이다. 마을박물관으로 바뀐 집들이 곳곳에 등장한 덕분이다. 낙산에 한양도성 성곽길이 조성된 후로 관광객들이 많아져 상업공간으로 용도를 바꾼 집들이 제법 늘어났다. 식당과 카페, 기념품 가게, 공방, 전시관 등이 조용하고 아늑한 골목 곳곳에 자리한다. 골목 끝에는 집들로 아늑하게 둘러싸인 이화마루 텃밭이 있다.

한때 이화동 벽화마을로 불렸지만 더는 벽화라는 작위적

인 스토리에 기대지 않는다. 끊임없이 이어지는 관광객에 일상 생활조차 어려워지자 마을 주민이 나서서 그림을 지워버렸다. 지우고 보니 소란스러움이 가라앉고 오히려 마을의 구석구석이 더욱 눈에 들어온다.

다른 곳에선 보기 드문 좁고 올망졸망한 골목, 경사지 때문에 생겼지만 특유의 풍경을 만들어내는 계단, 층층이 앉은 작은 집들의 풍경이 속살거리는 이야기로 가득하다. 마을의 이야기만으로도 충분한데 벽화라는 소란스러운 덧칠까지 해서 무엇을 얻으려 했나, 그런 의문도 든다. 사진 속의 예쁜 배경화면을 만들어주는 건 마을의 목적이 아니다. 이화동은 마을의 중심을 굳건히 지키는 오래된 집, 그 자체가 마을의 이유가 되어야 한다.

집의 옛 모습을 보기 위해 낙산과 가장 가까운, 집과 전시 공간을 겸한 카페 안으로 들어섰다. 지금에 맞게 깨끗하게 손을 본 집이라 옛집 그대로라 할 수는 없지만 몸을 감싸는 공간의 규모가 무척 정겹게 다가왔다. 카페 한쪽 벽에 국민주택에 대한 안내판이 걸려있는데, 도면까지 곁들여 설명이 상세하다.

국민주택은 최소한의 공간에 최소한의 비용과 최소한의 공법으로 지은 집이다. 비용 절감을 위해 지하를 파지 않고, 형태적으로도 단순하다. 1층에는 현관과 위층으로 올라가는 계단실, 작은 방 2개와 부엌이 있고(이곳은 카페공간으로 쓰려고 넓게 텄다) 2층은 방과 테라스가 있다. 목조로 올린 2층은 온돌난방이 불가

능해서 1층만 개량온돌을 깔았다.

2층은 다락방처럼 아늑하고 간단한 살림을 하기에 충분하다. 요즘 작은 필지에 딱 맞게 짓는 협소주택이 인기를 모으고 있는데, 그것과 비교해도 공간의 느낌이 뒤쳐지지 않는다. 저층은 생활공간으로, 위층은 거실로 사용하면 딱 맞겠다.

시대가 달라져도 보통사람들이 일반적으로 원하는 최소한의 집은 크게 다르지 않다. 아이러니하게도 서민들이 가질 수 있는 집의 최대치도 크게 다르지 않다.

빈틈없이 꼭 맞아 아늑함마저 주는 이 집도 다수의 사람들이 함께 살던 시절에는 몸을 부대끼며 발생한 애환이 짙게 서려 있었겠다. 그땐 가족들 사이도 더 가까웠겠다. 소음도, 냄새도, 행동도, 마음도 너무 가까워서 벗어나기가 어려웠을 것이다.

최소한의 주거는 요즘 시대의 중요한 화두이기도 하다. 국민기초생활보장제도의 하나로 빈곤층에게 적절한 주거를 제공하자는 인권과 복지의 개념을 담은 말이기도 하고, 다른 의미로는 적게 소유하고 무리하지 않는 삶의 태도를 반영한 작은 집 예찬론이 이에 해당한다. 오래전 우리 도시가 경험했던 최소한의 집이 다시 필요해졌다. 유행이 돌고 돌 듯 집도 돌고 돈다.

이화동 국민주택 : 서울시 종로구 이화장1나길 / 낙산성곽서1길 일대

2. 당신이 행복하면 좋겠어요

이 편지로 미안함과 용서를 빕니다

소록도 마리안느와 마가렛의 집

마리안느와 마가렛의 집은 소록도에 있다. 소록도는 쉽게 갈 수 있는 곳이 아니었다. 고속열차와 시외버스를 갈아타며 여섯 시간을 달린 후에야 소록도가 바라보이는 녹동항에 이르렀다. 소록대교가 놓여서 배를 탈 필요는 없지만 버스는 한 시간에 한 대뿐. 운 좋게 오래 기다리지 않고 버스를 탔다고 한들, 섬의 가장자리에 내려 길을 따라 한참 걸어 들어가야 한다.

　　소록도에 입도했다 해서 누구나 그 집을 방문할 수 있는 것은 아니다. 개방된 지역이 많지 않은 까닭이다. 한센병 환우들이 사는 마을은 여전히 외지인의 방문을 허용하지 않는다. 마리안느와 마가렛의 집은 마을 깊숙한 곳에 있다.

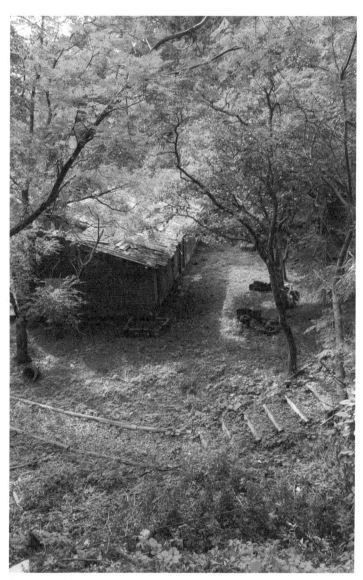

서생리의 버려진 병사.

소록도를 출입할 수 있는 프리패스를 가진 사람과 동행해야지만 그곳이 어딘지 가볼 수 있다. 나는 소록도를 사진으로 남기는 작업을 하는 사진작가와 함께 그곳으로 갔다. 소록도에서 머문 시간은 고작 5시간. 섬 전체를 돌아보려면 충분치 않았다. 그리고 한 가지 더. 주민들에게, 그리고 섬에 불편한 흔적은 남기지 않아야 했다. 조용히 들어갔다가 조용히 나올 것.

　2005년 11월 21일 가벼운 짐을 들고 집을 나선 마리안느(1934~)와 마가렛(1935~)도 그랬다. 처음 소록도에 들어올 때처럼 조용히 섬을 떠났다. 소록도 사람들과 석별의 정도 나누지 않았다. 해마다 그때쯤 피정(일정기간 일상을 떠나 묵상과 기도를 하는 가톨릭 행사)을 떠났던 일상처럼 조용히 배에 올랐다.

　정성 들여 쓴 편지는 사택에서 함께 지내던 이에게 맡겼다. 그가 소록도 사람들에게 편지를 나눠줄 것이다. 그날은 마가렛의 체류비자가 끝나기 바로 전날이었다. 허용된 모든 날들을 다 써버리고 떠나는 것도 그들다웠다.

　40여 년의 세월을 보내면서 두 사람도 나이가 들고 건강이 나빠졌다. 평생 도움을 주는 사람이었던 그들이 도움을 받아야 하는 처지가 된 것이다. 서로 의지하고 다글다글 사는 것이 당연한 소록도 사람들 틈에서 오래 살아왔음에도 불구하고 봉사자로서의 소명을 바꿀 수 없었다.

　사람들에게 불편을 끼치지 않겠다는 마음이 두 사람을 떠

바다가 보이는 쉼터(위)와 등록문화재로 지정된 옛 식량창고(아래).

나게 했다. 그들이 남의 손을 빌리지 않고 계속 살 수 있었더라면 바라던 대로 공원에 세워진 공적비(마리안느와 마가렛, 그리고 오래전 섬을 떠난 마리아 세 사람을 위한 기념비) 아래 묻혔을 것이다. 그런 이유로 이제 와서 고국에 돌아가는 힘겨운 삶을 택한 것도 그들다운 선택이었다.

주둥이를 삐죽이 내민 사슴의 옆얼굴 모양이라 해서 소록도라 부른다고도 하고, 사슴이 많아서 소록도라고도 한다. 내 눈엔 섬 모양이 중앙이 옴폭하게 들어가고 양쪽으로 날개가 팔랑거리는 나비 같다. 그 중앙에 국립소록도병원과 주요시설이 있다. 섬의 동쪽은 병원 관계자들이 살며 일했던 시설이 있고, 서쪽은 한센인 가족들이 사는 마을과 과거 환자들이 모여있던 병사(病舍)가 있다. 더 이상 환자가 발생하지 않자 병사는 그대로 방치되었고, 주민들도 점차 줄어들어 버려지고 무너진 시설들이 점점 늘어났다.

섬을 보러 온 사람들은 국립소록도병원 주변에 있는 건물들, 해부용 수술대가 있는 검시실, 낡은 쪽방이 열을 지은 감금실, 몇 군데 기념공간과 중앙공원까지만 볼 수 있다. 중앙공원은 물 건너온 아열대 나무들과 천사상이 기묘하게 공존한다. 비현실적일 정도로 풍요롭고 아름다워 쓰라린 아픔이 같이 밀려온다.

중앙공원의 가장자리에 마을로 들어가는 통로가 있다. 금지구역으로 들어가는 낮은 철문은 쉽게 열렸다. 학교, 운동장, 살

림집 모두 빈 집처럼 조용하다. 주민들의 이동수단인 전동휠체
어가 움직이는 소리만 울려 퍼진다.

　　섬의 서쪽, 서생리와 구북리로 향하는 길은 푸르른 숲으로
폭 싸여있다. 숲에서 진짜 사슴이 나올 때도 있다고 한다. 서남
쪽 바다를 향해 자리잡은 서생리는 풍경이 좋다. 한센병 환자를

치유하던 소록도 최초의 병원인 자혜의원(1916년 개원)도 서생리
에 있다.

　　서생리는 지금은 버려진 마을이다. 흩어진 폐가들이 부쩍
자라난 풀과 나무에 뒤섞여있다. 쓰러진 집을 고쳐놓는다 해도
섬의 생명력을 그대로 타고난 식물들이 놀랄 만큼 빠른 속도로
자라나 사람이 살지 않는 마을을 뒤덮곤 한다.

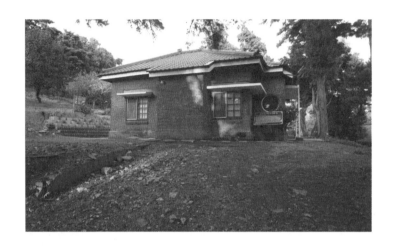

마리안느와 마가렛이 살던 집(위)과 마리안느, 마가렛 그리고 마리아의 이름이 적힌 공적비(아래).

병원 관리인들이 살았던 섬의 동쪽은 분위기도 건물의 모양도 완전히 다르다. 1930년대에 지어진 사무실과 강당, 그리고 병원장의 사택은 화려한 일제강점기의 전형을 보여준다. 잘 지어진 까닭에 지금껏 잘 남아있지만, 거의 사용되지 않는다는 점은 소록도의 다른 건물과 비슷하다.

언덕 높은 곳에 일본신사도 있다. 일제 패망 후 모두 사라진 줄 알았던 신사가 소록도에는 존재한다. 참배의 기능은 사라지고 전망대 겸 휴식터로 쓰인다. 남동쪽 해안가에 면한 붉은 벽돌 창고는 과거 식량창고로 쓰였다. 텅 빈 그곳엔 수리가 필요한 전동휠체어들이 모여 있다.

마리안느와 마가렛은 바다 수영을 즐겼다고 한다. 소록도 사람들이라면 물에 들어가지 않을 계절에도 뛰어들어 헤엄을 쳤다. 두 사람이 힘차게 팔을 저어 수영하던 제비선창과 반대편인 구북리 바닷가에 도착했을 때, 만곡의 잔잔한 바다가 꼭 해수욕장처럼 보였다. 갈대밭 외엔 아무것도 없어 쓸쓸하게 보이던 이 바다는 길 끝에 화장장을 숨기고 있었다. 소록도 사람들이 마지막으로 향하는 곳이었다. 나와 함께 동행한 사진가는 벽돌로 지은 목욕탕을 찾고 있다고 했다. 마리안느와 마가렛이 오스트리아 부인회의 지원을 받아 설치한 목욕탕이 중앙리에 있었다는 사실은 나중에야 알았다.

1960년대의 삶은 가난과 허기로 점철된다. 영양도 물자도

의료도 부족한 땅에 나병은 하늘이 내린 형벌이라 여겨졌다. 소록도에 모인 환자들을 치료하러 먼 곳에서 의료팀이 왔다. 한센병 의료 지원단인 벨기에 다미안 재단과 가톨릭 수도회에 의탁한 오스트리아 간호사들이었다.

마가렛과 마리안느는 그렇게 소록도에 들어왔다. 수녀가 아니라 간호사였고, 병원 직원이 아니라 오스트리아 부인회의 후원을 받는 자원봉사자였다(월급도 오스트리아 부인회에서 지급했다).

영아보육원에서 일을 시작한 두 사람은 곧 환우들을 만나 상처를 치료하고 관리하는 일들을 두루 맡게 되었다. 5년 일하면 석 달 간의 휴가가 주어졌지만 고국으로 돌아가서도 후원단체들과 접촉하며 바쁜 일정을 보냈다. 십시일반 모은 마음으로 소록도의 부분 부분이 채워졌다.

우리도 부족했지만 오스트리아라고 가난과 허기를 모면한 것은 아니었다. 제2차 세계대전의 패전국으로서 미군 점령기에서 벗어난 지 불과 몇 년 되지 않았으니, 이 후원은 고통을 감내하고 작은 것이라도 나누고자 하는 마음, 공감과 이해의 마음에서 시작된 것이었다.

마지막으로 마리안느와 마가렛이 머물렀던 집을 찾았다. 출입구가 자물쇠로 잠겨있어 하는 수 없이 창문으로 들여다보았다. 두 개의 창이 있는 똑같은 모양의 방. 수술을 받은 마리안느는 의자와 책상을 놓았고, 마가렛은 앉은뱅이 좌탁을 사용한 것

만 다를 뿐 똑같이 소박하고 단정한 방이었다. 마가렛의 방 창문에는 '사랑'이라는 글자가 붙어있다.

마리안느와 마가렛은 소록도 주민들에게 남긴 편지의 마지막에 이렇게 썼다. "저희에 부족으로 마음 아프게 해드렸던 일을 이 편지로 미안함과 용서를 빕니다."

그것은 사랑의 다른 말이었다.

마리안느와 마가렛의 집 : 전남 고흥군 도양읍 소록도 내 / 등록문화재 제660호

생의 이면

원주 박경리 가옥

찬바람이 불고 마음이 허허로울 때면 원주에 가고 싶다. 박경리 선생의 옛집 마당이 생각난다. 선생이 살던 집은 '박경리 문학공원'이라는 이름으로 모든 시민에게 열려있다.

이렇듯 허허로울 때 훌쩍 가볼 수 있으니 지금처럼 모두의 집이 된 것이 참 다행이다. 선생은 가고 빈 집만 남았지만 소설가의 자취를 손바닥으로 쓸어볼 수 있을 정도의 온기는 찾을 수 있다.

소설을 읽은 것 말고는 아무런 연결고리가 없는데도 소설가의 집을 찾게 되는 이유는 무엇일까? 인간의 다양한 면모와 관계들을 장대한 서사로 풀어놓은 대작《토지》의 작가라서만은

아니다. 경외하는 마음만으로는 그 집에 간다면, 그 길이 그리 편치가 않을 터이다. 고심해서 그 이유를 설명해 보자면, 질곡의 역사에 흔들리고 맞서며 살아온 한 여성의 인생에 이제는 조금은 공감하게 되어서라고 하고 싶다.

어쩌다보니, 여러 해에 걸쳐 박경리(1926~2008) 선생의 족적을 뒤따르는 여행을 했다. 통영에선 소녀 금이(박경리 선생의 본명)의 상상이 무르익던 작은 집과 《김약국의 딸들》의 무대가 되는 장소들을 찾았고, 인천에서는 헌책방을 하며 책 속에 파묻힌 젊은 금이가 살던 배다리의 헌책방 골목을 뒤적였다.

본격적으로 소설가 '박경리'로 살던 서울 정릉의 그늘 깊은 집을 기웃거린 것도 여러 번이었고, 인생에서도 소설에서도 완숙의 경지에 이르렀던 원주 단구동의 집에서 안도의 숨을 쉬기도 했다. 그가 움직인 동서남북의 도시들을 다녀보면 《토지》를 읽는 것처럼 숨이 가쁘다.

소설가로서 살아온 세월 바깥에는 시대에 통렬하게 저항하며 견뎌온 개인의 역사가 있다. 노년에 다다른 그는 텃밭을 가꾸고 생명이 깃든 것들에 애정을 주며 살았다. 토지문화관을 만들어 후학에게 창작실을 선물하며 소설가로서 할 일을 다 했다. 큰 산 같은 작가였고 넉넉한 품을 가진 여성이었다. 그러니 그 너른 그늘에 잠시 머물다 오면 내 안의 냉기가 녹아내리겠지, 하는 마음도 드는 것이다. 그런 마음으로 원주를 찾게 되는 것이다.

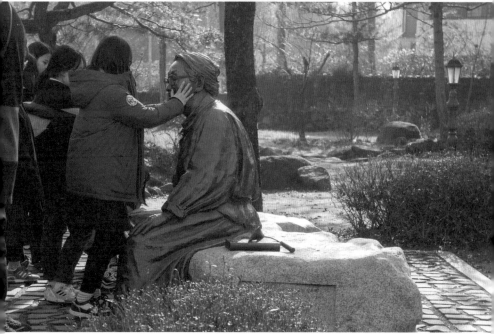

버스터미널에서 단구동까지 택시로 10여 분이면 박경리 옛집 앞에 도착한다. 기념관인 '문학의 집' 너머로 고즈넉한 옛집과 정원이 자리하고 있다. 정원의 너럭바위에 선생의 조각상이 앉아있다. 자그마한 체구였다는데, 실제보다 크게 만든 청동상은 후덕하고 넉넉한 할머니의 모습이다. 바위에는 〈옛날의 그 집〉의 시구가 새겨졌다.

> 배추 심고 고추 심고 상추 심고 파 심고
> 고양이들과 함께 살았다
> 책상 하나 원고지, 펜 하나가
> 나를 지탱해주었고
> 사마천을 생각하며 살았다

글귀 옆에 청동 고양이가 애교를 부린다. 15년을 살아온 옛날의 그 집을 떠올리며 쓴 시다. 글 쓰는 사람의 고독함과 고단함이 '집'이라는 단어를 꼭꼭 메우고 있다. 예전엔 '그 집'이 《토지》의 집필을 시작한 서울 정릉 집인 줄 알았는데 다시 읽어 보니 원주의 이 집인 것도 같다.

박경리 선생은 1980년에 이 집으로 왔다. 사위인 김지하 시인이 투옥된 후 시댁인 원주에 살게 된 딸과 손주를 가까이서 돌보고자 하는 마음이었다. 볕이 잘 들고 넓은 집이었으니, 서릿발처럼 날카롭게 벼려야 견딜 수 있었던 서울의 삶을 벗어버리고 온유하고 평온한 일상을 이어갈 수 있었을 것이다.

닭도 키우고 배추도 심은 마당은 사진으로 남아있다. 현관 앞 정원에 바닥이 보이는 연못은 손주들이 물놀이하는 용도로 선생이 직접 만들었다고 한다. 옷도 직접 지어 입었다고 하니, 먹고 입고 사는 날들을 남의 손에 기대지 않고 스스로 자신을 거두었구나, 그런 생각이 든다. 주방 찬장에는 옛날에 썼음직한 찻잔이 놓여있다.

안방으로 들어가 본다. 따뜻한 햇살이 부드럽게 퍼져 노르스름한 기운이 가득하다. 중앙에 묵직한 다리가 붙어있는 넓은 탁자가 놓여있다. 두꺼운 사전과 돋보기, 찻잔 하나가 놓인 느티나무 책상은 노작가의 집필실다운 무게감을 전해준다.

그 방 뒤쪽에 그늘진 책방이 있다. 벽에 걸린 사진에는 쌓아 올린 책들이 작은 숲을 이루고 선생이 책 숲을 배경으로 의자에 앉아 느긋한 표정을 짓고 있다. 소설가는 읽고 쓰는 사람이니 틀림없이 이곳을 가장 좋아했을 것이다.

가장자리가 닳아버린 국어사전과 옷을 지을 때 사용해온 싱거 재봉틀, 우아하고 우수에 찬 긴 얼굴을 한 여인 조각상, 박경리(朴景利)라는 이름이 선명하게 찍힌 원고지 묶음…. 그의 곁을 오래 지켰던 물건 몇 가지는 문학의 집에 가면 볼 수 있다. '버리고 갈 것만 남아서 참 홀가분하다'는 그 말처럼 단출한 사물들 사이로 세월이 흐른다.

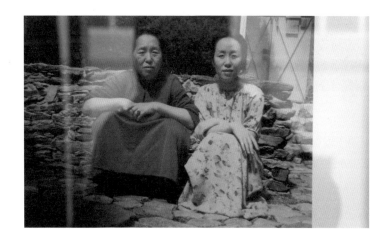

보통 문화재가 되려면 건축적 가치나 역사적 가치를 담고 있는 건축물이어야 한다. 또한 박경리 선생의 집처럼 우리가 사랑하는 예술가의 삶이 담겨있기에 보존되고 보호되는 장소들도 더러 있다. 사실, 이런 장소들이야말로 우리의 감정을 어루만져주는 공간이기에 더더욱 남겨져야 하고 귀하게 다루어져야 한다.

이 집도 택지조성사업으로 인해서 허물어질 처지에 놓였었지만, 문화계 인사들과 시민들의 노력 덕에 문학공원으로 되살아나게 되었다. 어떤 장소도, 어떤 마음도 세심한 노력과 의지가 없다면 지켜내지 못한다는 걸 새삼 알 수 있다.

길고 긴 인생의 마지막에 이른 인간만이 간직한 묵직한 이야기가 들리는 것만 같다. 그런데 어째서 이 집은 이토록 고독해 보일까? 아무리 발버둥 쳐도 작가의 삶은 활자의 검은 고독에서 결코 벗어날 수 없으며, 그것이 전부라고 말하는 것처럼. 깊은 골짜기 같은 외로움을 손바닥으로 쓸어보는데 햇볕이 노랗게 타오른다.

박경리 가옥(박경리문학공원) : 강원도 원주시 토지길 1

집, 그리움의 다른 말

강화도 고대섭 가옥

"집은 사람이 살아야 해."

종부는 말했다. 사람이 살지 않는 걸 집이 어떻게 아는지 그때부터 망가져버린다고, 맨날 쓸고 닦아도 내일 또 그 일을 해야 되는 게 집이라고.

강화도 솔정리 고택은 사람이 살지 않는다. 문화재가 된 다음부터 불을 사용하지 못하게 되었기 때문이다. 아흔아홉 칸 집은 지금은 규모도 줄고 사람도 줄어들었다. 모여든 사람들을 떠나보내느라 종부는 분주한 나날을 보냈다. 종부는 이 집 바로 옆에 새로 지은 집에서 가족들과 살고 있다. 멀리 떠나서 살 수는 없었다. 이따금 드나들며 청소도 하고 어루만지기도 해야 한다.

솔정리 고택을 구경하고 있을 때, 새하얗고 조그마한 종부가 지팡이를 짚고 나타났다. 종부가 등장하자 어둡고 고요한 집에 생기가 돌았다. 가을볕이 완연했다.

ㅁ자형 기와집이 얼마나 아름다운지 이 집을 보고 알았다. 안채의 양편에 좌익사와 우익사가 붙은 ㄷ자 모양에 사랑채가 마당을 둘러싸며 짜임이 꼭 맞는 정사각형을 만들었다. 검은 기와가 힘차게 서있는 집에 묵직한 기품을 더했다.

ㅁ자 귀퉁이가 툭 트인 곳에 주황색 합판으로 엉뚱하게 마감한 이유를 물었더니, 수년전 화재가 있었다는 답변이다. 이 집의 가장 아름다운 곳 중 하나였던 다실을 겸한 누정과 대문이 불타 사라졌고 그 자리를 아직 복원하지 못해 땜질을 하듯 경계를 만들어버린 것이다. 그렇다고 해서 집의 단정함을 해치는 것은 아니었다.

"할머니, 이거 증조할아버지가 갖고 계셨던 거 맞죠?"

손자가 인장과 장부 같은 것을 꺼내 보이며 종부에게 말을 걸었다. "그때 할아버지가 그런 이야기를 하셨다면서요"라며 손자는 설명을 거들었다. 손자가 고택 여기저기를 안내하는 동안 종부는 대청마루에 앉아서 우리를 기다렸다. 뒤뜰을 지나다가 마당을 내려다보는 종부의 뒷모습을 보았다. 조그만 몸을 구부리고 앉은 종부는 더 조그마해졌다.

이 크고 오래된 집의 무게는 얼마나 될까? 호숫가에 머무

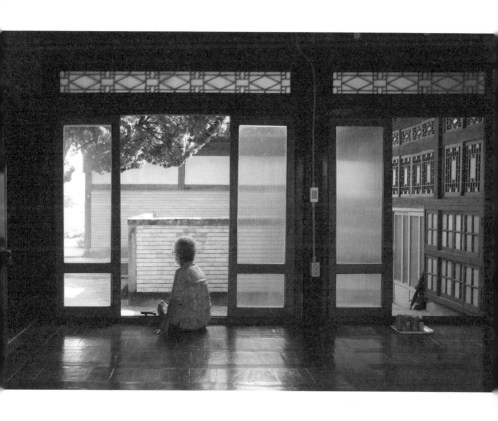

는 새들에게 호숫가의 넓이가 문제가 되지 않듯이, 종부에게 살아온 집이 얼마나 크며 세월의 무게가 얼마나 무거운지는 중요하지 않는 것 같았다. 집이니까, 잘 지키고 무탈하게 간수하는 것은 당연한 일이었다.

이 집은 종부의 시아버지 고대섭 선생이 지었다. 1941년부터 터를 닦아 1945년에 상량을 올렸다. 1950년대 중반에 시집온 종부는 손보고 고치며 집이 가장 아름다운 모습으로 완성되는 과정을 지켜보았다. 시아버지는 인삼 재배와 양조장, 소창 직물 공장까지 일으킨 사업이 모두 잘 풀렸다.

그가 개성에 사업차 방문했다가 보았던 한옥을 강화도에 똑같이 짓기로 마음먹은 것도 젊은 사업가의 자신감의 표현이었다. 솔정리의 아흔아홉 칸 집은 이렇게 탄생했다.

충분히 좋은 부재를 써서 충분히 좋은 공간을 만든 집이었다. 조촐하거나 옹색한 구석은 하나도 없었다. 방과 마루는 포근하고 넉넉했다. 안채는 툇마루 바깥에 유리문을 달았고 문 상단의 고창까지 세심하게 장식했다.

눈에 띄지 않는 작은 요소들조차도 공들여 만들었으니 전체가 조화로웠다. 우익사(右翼舍:오른쪽으로 이어지는 부분. 주된 몸체에 복도와 방으로 이어진 부분을 날개라고 부른다)로 이어지는 복도는 지나다니기에 불편함이 없으면서도 깊은 공간감을 만들었다.

복도에 면한 방은 나무로 만든 덧문이 있어 저고리 위에

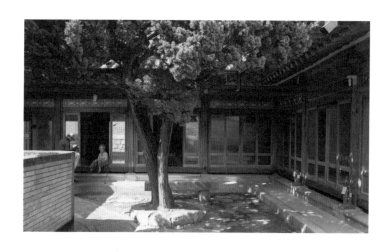

배자를 갖춰 입은 것처럼 격식이 느껴졌다. 유리문이 있는데도 내부 덧문을 설치한 이유를 물었더니, 평소에는 사용하지 않고 멀리 여행할 때나 여러 날 집을 비울 때 내부 덧문까지 걸어 잠갔다고 종부가 대답했다.

마당에는 키 큰 향나무 한 그루가 집을 가릴 듯 자라고 있다. 향나무는 더운 여름에도 햇살이 곧장 들이치지 않게 겸허한 그늘을 만들었다. 그 앞 우물터는 나지막한 가림벽을 세웠다. 아녀자들이 물을 쓸 때 바깥사람들 시선에 신경 쓰지 않도록 배려한 공간으로, 시멘트 담에 노르스름한 스크래치타일을 붙여서 마감했다. 일제강점기 관공서나 학교에 주로 썼던 타일이라 살림집에서 보는 일은 드문 경우다.

내부만 집이 아니다. 마당과 뒤뜰, 담벼락 안팎까지 집은 확장된다. 부엌 뒤쪽 뒤뜰에 작은 별채가 있었다. 아래쪽에 불을 넣어 물을 끓이는 방식의 반구형 철재 욕조가 놓인 공간도 있고, 장독간은 대식구를 감당할 만큼 넓었다.

지하 방공호의 출입구도 이쪽에 있다. 태평양전쟁이 한창일 때 일제는 집집마다 전쟁을 대비한 방공호를 설치하도록 했다. 식구도 많고 살림도 많았으니 콘크리트로 단단히 지은 방공호도 당연히 크고 깊다.

이 집은 또한 구들 작동법이 독특하다. 아궁이를 지펴 구들을 데우는 것이 아니라, 사람이 지나다닐 정도의 지하 통로를 두

어 방마다 화로를 넣을 수 있게 되어 있다. 궁궐에서 보던 방식이다.

"한국전쟁 때는 남자 어른들이 이 지하통로에 숨어 있었대요. 이런 곳이 있으리라곤 짐작도 못했겠죠."

큰 굴뚝은 뒤뜰로 났다. 넓은 담 안에 꽃나무가 풍성하게 자랐을 옛날이 그려졌다.

종부가 들어오고 나서 가족들은 쑥쑥 늘어났다. 사업도 번창해서 가업에 종사하는 노동자들과 집에서 부리는 사람들까지 이 큰 집이 종일 북적거렸다. 종부는 한시도 손에 물마를 틈 없이 살았지만 그때가 좋았다고 했다.

"그땐 식구들이 많았으니까…."

종부는 그들의 이름을 부르듯이 말했다. 충분히 넓은 이 집의 부엌도 당시엔 밥 안치고 찬 만드는 사람들로 발 디딜 틈이 없었다고. 그 집이 이렇게 텅 비게 될 줄 누군들 짐작했겠느냐고.

시부모님이 지내시던 방에는 옛날식 금고가 그대로 놓여 있다. 금고 내부는 목수가 솜씨 좋게 제작한 서랍장이 들어있었다. 강화는 반닫이가 유명하지, 머릿속으로 스쳐갔다. 안방과 부엌 사이의 장지문을 열면 마루가 깔린 넓은 다락이 나온다. 찬방 위의 공간에 넓은 창고를 두는 점은 강화도 가옥의 특징이다. 다양한 사업을 하는 자산가답게 비축해두어야 할 물건들이 많았을 것이다. 한때 가득 찼던 그곳이 지금은 텅 비었다.

종부가 기억을 더듬었다. 어느 무더운 여름밤에 시원하고 넓은 마루가 있는 이 다락에 온 식구가 모여 잠을 청했던 그날을. 어떤 장면은 그토록 생생한데, 그 사람들은 남아있지 않다. 다들 어디로 갔을까? 바람 따라 세월 따라 흩어져버린 사람들은. 사람이 사라지자 과거는 가벼워졌다. 먼지처럼 시간도 흩어졌다.

"집은 사람이 살아야 해. 그래야 망가지지 않아."

텅 빈 집은 집이 아니라고 종부는 말했다. 나는 고개를 끄덕이며 종부의 시선을 따라 바깥을 바라보았다. 잘 자란 향나무의 새파란 잎사귀가 하늘을 가릴 듯 펼쳐져 있었다.

고대섭 가옥 : 인천시 강화군 강화대로 674번길 23-4 /
인천시 유형문화재 제60호

막 그린 그림, 막 지은 집

용인 장욱진 가옥

'막의 감수성'에 대해 이야기를 나눌 기회가 있었다. 되는 대로 함부로 한다는 '막하다'의 그 '막'이다. 기준이나 가치를 세우지 않고 행한 작품이나 작업이 미학적인 완성도를 갖거나 새로운 아름다움을 보여주기도 한다. 민가에서 일상적으로 쓰는 용도로 만든 그릇을 막사발이라 하지 않은가? 막사발도, 막 그린 그림도 기술이 부족해서가 아니라 예술가의 정신에 담긴 특별한 막의 감수성이라는 것이다.

그런데 그런 감수성은 알아보는 사람이 있고서야 가치가 생긴다. 서툴고 불완전하고 미완인 것에서 아름다움을 보는 사람 또한 그런 예술가와 마찬가지의 경지에 있는 것은 아닐까?

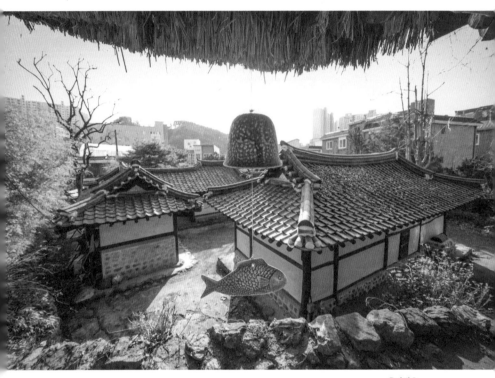

©이권호

안목이 없다면 아름다움은 보이지 않는다. 이 이야기를 듣고 떠오른 화가가 장욱진(1917~1990)이다. 어린아이 그림처럼 천진하고 즉흥적이라 훌륭하다고 감탄하기에 머뭇거리게 되는 그런 화가, 그 천진함이 쉽고 따스해서 웃음이 나는 그런 그림.

화가의 살았던 집을 찾아가본 뒤에야 화가의 그림을 이해할 수 있었다. 집과 그림이 똑같구나, 이런 감상평이 저절로 흘러나왔다. 용인 마북동의 조용한 동네에 자리잡은 옛집을 그저 전형적인 경기 지역 가옥이라고 하면 반만 본 셈이다. 그림과 집, 화가 이 셋을 함께 탐구해야 이 집의 이유가, 저 그림의 이유가 분명해진다.

장욱진 고택이라는 문을 통과하면 제법 모양새를 갖춘 옛집을 가장 먼저 보게 된다. 작은 대문을 통과하여 마당에 들어오면 햇볕을 받고 담담하게 서있는 안채와 사랑채가 보인다. 집을 두른 담 주변엔 꽃나무가 가득해서 봄이면 꽃분홍이 지천이다.

안채를 돌아 계단을 타박타박 올라가면 붉은 벽돌로 된 이층 양옥이 동화 속에서 튀어나온 듯 묘한 분위기로 서있다. 건물 옆에는 두꺼운 돌판에 우산을 든 사람과 양옥집 하나가 그려져 있는데, 그림과 집이 영판 똑같다. 돌판에는 '대한민국 근대문화유산'이라고 새겨져 있다.

장욱진은 집을 자주 그렸다. 온 가족이 복닥복닥 들어앉은

ⓒ이권호

집도 그렸고, 누정처럼 마루와 기둥과 지붕만 있는 집도 그렸다. 초가삼간 작은 집인데도 땅과 하늘을 모두 담은 듯 광활하다.

그 집엔 새가 앉았다 날아가고, 황소와 수탉과 호랑이가 들락날락한다. 부처도 아이들처럼 슬며시 미소 짓고 있다. 화문석 한 장으로, 방 한 칸으로 세상과 맞먹는 그림도 있다. 그림 속은 모두 평등하다. 나무 한 그루가 긴 강물처럼 하염없이 깊어지고 도인의 이상향처럼 순수하고 맑다.

수많은 '집' 그림은 화가가 살아온 여러 '집'에서 그려졌다. 장욱진은 특별한 화실을 여러 곳에 두었다. 남한강가 덕소에 화실을 짓고 혼자 생활하기도 했고 한때는 가족들이 사는 명륜동 집 근처 한옥을 아틀리에로 꾸민 적도 있지만, 곧 가족을 떠나서 화실 생활을 고집했다. 예순을 넘긴 뒤에도 그는 수안보로 가서 농가를 고쳐 아틀리에를 꾸미고 그림을 그렸다. 장욱진의 집은 사람이 아니라 그림을 위한 집이었다.

세상과 절연한 채 그는 은둔하며 오로지 그리기만 했다. '장렬히 불태우다.' 장욱진이 예술을 대하는 자세는 그러했다. 어떤 경지에 이른 맑은 화폭은 그런 과정에서 나왔을 것이다. 개구진 표정의 인물들이 탄생했고, 맑고 옅게 절제된 이상향이 펼쳐졌다.

1986년 예순아홉의 화가는 용인 마북동의 조선 후기 한옥을 사서 고쳤다. 아내와 둘이 3년을 살고 나서 언덕 위에 양옥을

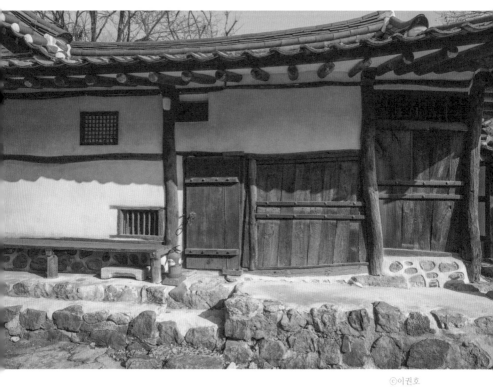

130　길모퉁이 오래된 집

지었다. 몸이 쇠약해지고 기관지가 약해진 화가가 조금은 편리한 생활을 염두에 두고 지은 살림집 겸 아틀리에였다.

양옥을 지을 때 그림을 펴놓고 인부들과 이야기하며 술도 마셔가며 지었다는 풍문도 있는데, 그래서인지 양옥은 동화적인 분위기를 풍긴다. 이 집에서 맑은 밤을 헤엄치며 노니는 노인을 그린 〈밤과 노인(1990년 작)〉이 완성되었다.

마북동 집은 그림 속 모든 집의 총합이다. 초가삼간처럼 아담한 집도 있고, 양옥도 있고, 조그만 누정도 있으며, 화문석을 깔기 좋은 마당도 있다. 집도 온전히 화가의 작품이다. 고치고 지으며 그 또한 하나의 작품이 되었다. 기다란 나무판에 그림 같은 글씨를 새겨 걸어두었고, 한 칸짜리 정자에도 '관어당'이라는 그림글자를 현판에 새겨놓았다.

이 집이 화가의 그림과 닮았다고 느낀 것은 나무기둥 때문이었다. 반듯하게 재단된 것 하나 없이 구부러지고 휘어진 채로 제 역할을 다하고 있는 기둥의 모양새가 흰 캔버스에 막 그어놓은 검은 선처럼 보였다. 작은 창문은 예상치 못한 위치에 뚫려있다. 유난히 조그만 출입문은 키가 큰 화가가 제대로 드나들 수 있었을지 궁금증을 불러일으킨다.

현대건축의 반듯반듯한 선에 익숙한 눈에는 양옥의 비례감이 영 어색하다. 지붕에 돌출된 창은 과장되고 현관은 캐노피도 없이 툭 박혀있다. 그림이랑 똑같다는 평에 이어 "막 지었나

봐!" 이런 감탄사가 나와도 어쩔 도리가 없다.

화가가 생전에 남긴 글로 말하자면, 그림과 집은 모두 '화가가 자기를 정직하게 드러낸 고백'이었다. 장욱진 화가를 친구로서, 예술가로서 아꼈던 최순우 선생은 '티 없는 삶을 촛불 닳듯 소모해가는 화가'라고 그를 평하며, "화가가 화가답게 세상을 살아가는 것은 매우 소중한 일이다"라고 했다.

티 없는 삶이란 알고 보면 답습되는 전통을 해체하고, 틀과 격식을 파괴하며 스스로 만든 형식으로 그려온 예술가의 태도일 것이다. '막 그린' 그림이 삶을 소진할 정도의 진정성으로 완성되듯, '막 지은' 그 집도 화가의 삶을 응축하며 하나의 세계를 보여준다.

장욱진 고택 : 경기도 용인시 기흥구 마북로 119-8 / 등록문화재 제404호

이름은 기억을 남긴다

순천 선교사 주택

고라복 선교사는 순천 동산 언덕 위에 잘 지어진 학교 앞에서 감격스런 표정을 지었다. 사립 은성학교로 인가를 받은 이 학교의 교장으로 취임하는 날이었다. 배유지, 오기원 두 선교사의 활동으로 미 장로회 해외 선교부의 사역 활동이 순천까지 넓어진 지 10년, 학교와 병원을 세울 수 있을 정도로 교세가 확장됐다.

　　미국 본토에서도 적극적으로 지원했고, 의료와 건축을 담당할 선교사들이 지속적으로 순천에 도착했다. 변요한, 백미다, 기안라, 한삼엘, 안채륜, 구례인…. 많은 선교사들이 순천에서 함께 일했다. 서로득 선교사가 합세하여 일한 다음부터 아름다운

건물들이 세워졌다. 안력산 병원도 곧 문을 열 계획이었다. 서양 의학을 본격적으로 설파할 이 병원은 순천 사람들을 선교사 마을 가까이로 데려올 것이었다. 1913년의 일이었다.

고라복은 '로버트 코잇'의 한국식 이름이다. 변요한은 '존 프레스턴', 배유지는 '유진 벨', 오기원은 '클레멘트 오웬', 백미다는 '메타 비거', 한삼엘은 '리딩햄', 서로득은 '마틴 스와인하트', 기안나는 '안나 그리이'다. 안력산의 본명은 '알렉산더', 구례인은 '크레인'이다.

서양인들은 어려운 외국 이름이 아니라 한자로 된 이름을 써서 한국인들에게 친근하게 다가갔다. 고라복과 변요한이 그들 이름이 되었을 때 미국에서 온 선교사들은 순천 사람이 되었다.

선교사들은 1930년대 후반에 이르면 신사참배 문제로 일제와 자주 마찰을 빚었고, 1940년이 되자 마을을 떠나 고국으로 돌아갔다. 한국 땅을 떠나는 순간부터 그들은 자신의 본명을 되찾았다. 그러나 어느 순간에는 이방의 세 글자 이름이 문득 그리움으로 다가오는 날들이 많아졌을지도 모르겠다.

이름은 흔적을 남긴다. 땅과 길과 건물에 붙여진 이름이 길고 긴 역사가 되듯이, 사람에게 깃든 이름도 지울 수 없는 역사이므로. 이름 속에 담긴 긴 인연을 결코 잊지 못했을 것이다.

전라남도의 끝자락 순천에 선교사촌이 자리잡게 된 데에

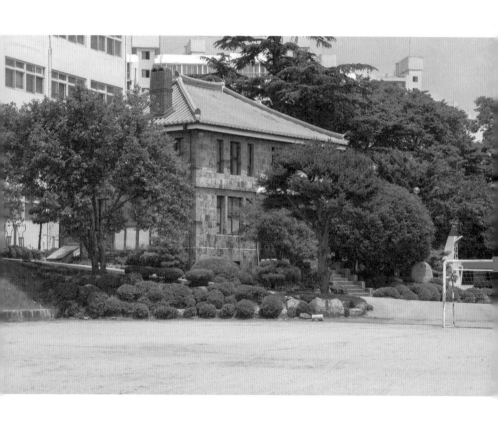

는 전략적 배경이 있었다. 광주와 목포에 거점을 둔 미 장로회 선교부는 벌교와 순천 중 한 곳을 전라 내륙을 위한 정식 선교부로 삼으려 했다. 그 중 순천이 선택되었다. 교통의 요지로 발전할 가능성이 더 크며, 여수로 선교지역을 확장하기에도 좋다고 판단했던 것이다.

선교사들은 순천읍성 북문 밖의 구릉지에 터를 잡았다. 순천 시내를 내려다보는 자리였고 시장과도 가까웠다. 언덕 위에 높은 서양식 건물을 짓는다면 한국인들이 경외심을 가지고 바라볼 거란 전략도 있었다.

난봉산 기슭에 1910년대부터 1920년대 말까지 선교사들을 위한 주택 여섯 채, 병원, 남녀 기숙사를 포함한 아홉 채의 학교 시설, 그리고 교회가 세워졌다. 변요한과 서로득, 두 선교사가 번갈아 마을 만들기를 책임졌다. 1920년대 말에 이르면 경건하지만 활발한 분위기의 마을이 완성되었다. 마을의 건설 과정은 고라복 선교사가 미국 본부에 띄운 편지에 자세히 담겨있다.

> 일꾼들이 다양한 일을 하는 것을 보면 무척 흥미롭습니다. 담장 너머로 보이는 산에서 한국인과 중국인, 일본인 석공들이 아침 일찍부터 저녁까지 돌을 다듬느라 분주합니다. 다른 편에서는 매우 낮은 임금을 받은 한국인들이 노래를 부르며 무거운 짐을 옮깁니다. 다른 사람들은 본부의 기초를 닦거나 길을 고르게 하며 많은 수는 타일을 만들어냅니다.

선교사의 집을 살펴보면 한옥의 지붕선을 닮은 건물도 있

1928년 완공된 조지와츠
기념관(위)과 1930년에 지
어진 매산중학교 매산관(중
앙), 그리고 1913년 지어진
것으로 추정되는 프레스턴
선교사 주택(아래).

고 고즈넉한 숲과 정원이 감싸고 있는 이층집도 있었다. 언덕 가장 위쪽에 선교사 주택이 지어졌고, 그 아래에 남학교와 여학교가 엄격히 나뉘어 세워졌다. 병원은 한국인 마을과 가깝게 자리잡았다. 교회와 성경학교는 선교사 마을의 초입에 세워졌다.

후대의 건축학자들은 순천 선교사 마을에 대해, 마스터플랜을 갖추고 선교사 마을을 형성한 최초의 사례이며 일본을 통해서 세워진 변형된 서양식 건물이 아니라 미국에서 활발하게 지어지던 서양식 건축이 곧바로 유입된 현장이라고 설명한다.

선교사 마을로 가는 길은 그 시절을 떠올리게 한다. 선교사를 양성하던 학교(조지 와츠 기념관)가 여전히 초입에 남아있고, 매산학교는 매산중학교로, 여학교는 매산여고로 역사를 이어오고 있기 때문이다. 마을에서는 옛 선교사들의 이름이 여전히 불린다. 주요 시설마다 100년 전 선교사들이 머물렀던 건물이 한 채씩 자리잡고 있기 때문이다.

조지 와츠는 선교사가 아니라 후원자였다. 헌금을 희사하고 선교사를 보내는데 도움을 준 덕택에 그의 이름은 타국 만리 작은 도시에 역사로 남았다. 1930년에 세워진 매산관은 과거 매산학교의 뜻을 따라 매산중학교로 학생들을 부른다.

매산관 바로 뒤 붉은 배롱나무가 활짝 핀 매산여고 초입에 프레스턴 선교사 주택이 있다. 흑회색 벽돌에 기와지붕을 얹었는데 선교사 주택의 전형적인 모습이다. 변요한이라 불리던 프

레스턴이 살던 시절에는 2층 서편에 발코니가 쑥 나와 있었다고 한다. 사라진 발코니의 원형은 광주에 있는 우일선(윌슨) 선교사 주택에서 확인할 수 있다.

　　마지막 건물은 고라복 선교사의 집이다. 고라복의 집은 가장 높은 데 있지만, 철문이 굳게 닫혀 들어갈 수 없었다. 가장 전망이 좋았을 그 집에서 고라복은 두 아이를 병으로 잃었다. 한 가족의 가장으로서 겪었던 고통도, 선교사로서의 아픔과 희망도, 새로운 세상을 향해 두려워하지 않고 걷던 모험가로서의 희열도 '고라복'이라는 이름에 모두 담겨있다. 이름에는 기억이 남는다. 그는 떠났지만 그 집은 그 이름 고라복을 기억하고 있다.

선교사 주택 : 전남 순천시 매산길 / 코잇선교사가옥 전남 문화재자료 제259호, 매산관 등록문화재 제123호, 프레스턴 선교사 가옥 등록문화재 제126호, 조지와츠기념관 등록문화재 제127호

시절인연

서울 보안여관

경복궁 서측 담과 맞닿은 동네는 유난히 볕이 좋고 길이
조용하다. 나는 이 동네를 두리번거리며 산책하길 좋아한다. 골
목을 따라 걷다가 길 끄트머리에 이르면 '보안여관'이라는 간판
과 만난다.

귀퉁이가 찌그러진 간판은 딱 봐도 한 세월 흘렀구나 싶
다. 갈색 타일이 촘촘하게 붙어있는 건물 안으로 들어가면 오래
된 나무집 특유의 축축한 냄새가 가장 먼저 날아든다. 좁은 복도
를 따라 양쪽으로 문이 있으니 여관이 맞긴 맞다. 하기야, 입구
에 카운터 자리도 버젓이 있지 않은가. 들어갈까 말까 망설이지
않아도 된다. 보안여관은 갤러리를 겸한 문화공간이다. 카운터 자

리마저도 전시공간으로 살려됐다.

　　골목 산책을 하다보면 보안여관의 주인장 최성우 씨를 종
종 만난다. '문화숙박업자'라고 자신을 소개하는 그는 시간을 들
여 수집한 보안여관의 사건들, 이 낡은 건물에서 있었던 일들을
들려주곤 한다.

　　가장 먼저 들었던 이야기는 통의동 1번지에 자리했던 낡은
건물을 모두 허물고 문화공간을 지으려던 그가 어쩌다가 여관
건물 한 채를 남겨두었나 하는 것이었다. 처음엔 이 동네에 흔한
고만고만한 옛집 정도로 여겼다고 한다. 철거하려고 지붕을 뜯
어보았더니 상량문이 나왔고, 글귀를 해석해보고서 소화 17년
(1942년)이라는 연대를 확인했다.

　　명백히 한 역사를 증언하는 건물을 훼손할 수 없었노라고
그는 말했다. 그리하여 건물을 남겨둘 뿐 아니라, 이 건물을 거
점으로 보안여관의 연대기를 하나씩 찾아가기 시작했다. 이야기
를 찾다보니 동네 흔한 건물 하나가 역사적인 건물로, 사라져서
는 안 되는 소중한 장소로 변모했다.

　　그러길 10년, 보안여관은 과거와 현재가 만나 예술과 일상
을 매개하는 독특한 장소가 되었다. 여관만큼 사연 많은 곳이 있
으랴마는, 보안여관에서 수집한 사연들은 더욱 흥미진진하다.

　　여행자들만 여관을 이용한 게 아니었으니, 들은 이야기 중

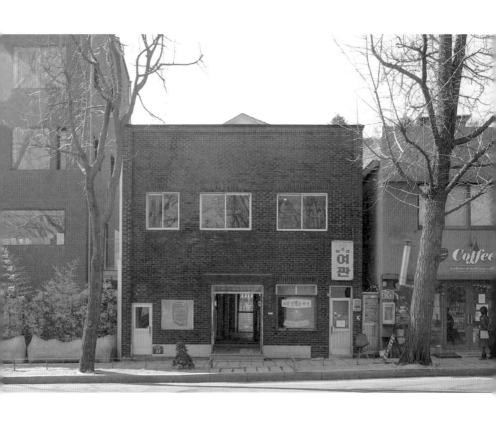

에선 '그림 육아일기'로 유명한 박정희 할머니가 가장 기억난다.

할머니는 평생의 반려를 보안여관에서 만났다. 당시 여관은 맞선 장소로 사용되기도 했다. 경성여자사범학교를 졸업하고 인천에서 교사로 근무하던 신여성 할머니는 친구의 사촌오빠인 평양 남자를 만나러 경성행 기차를 탔다. 팥색 치마 위에 연한 수박색 저고리, 그리고 짙은 수박색 두루마기. 할머니는 평생 그날의 옷차림을 기억했다고 한다. 틀림없이 할머니는 그 평양남자가 첫눈에 좋았던 것이다.

할머니에게 특별한 인연을 선물한 그 방이 혹시 영추문을 향해 창이 환하게 열린 2층 큰 방이 아니었을까? 그날도 창 너머 세상은 환하게 푸르렀을까? 할머니가 남편을 만난 것도 시절인연이고, 최성우 선생이 그날의 이야기를 들으러 할머니에게 달려간 것도 시절인연이다.

총독부 청사가 국립중앙박물관이던 시절에는 박물관이나 문화부 직원들이 들락날락하며 밤새 보고서를 쓰고 정책연구도 했다. 어느 디자이너는 보안여관 근처에 검문대가 있던 시절을 기억하고 경험담을 들려주었다.

오후 6시만 되면 검문대 안쪽의 사무실을 무조건 비워야 했기 때문에 야근을 해야 할 때면 보안여관에 방을 잡았다고 그는 말했다. 늦은 밤, 불 켜진 작은 여관방에서 그려진 스케치와 도면들은 몇 장이나 되었을까?

시인부락 이야기도 잊어서는 안 되겠다. 서정주, 김동리, 김달진이 1936년 보안여관에서 '시인부락(詩人部落)'을 결성했음을 기록으로 남겨두었기 때문이다. 요즘처럼 모임 장소나 작업실이 거의 없던 시절에는 문학가들이 이 작은 여관에 모여서 동호회를 결성했고, 그림 그리는 화가들 역시 여관을 전전하며 작품 활동을 하거나 전시회를 준비했다. 이 작은 여관조차 시대와 비껴나지 않고 긴밀히 연관되어 있는 것이다.

상량문의 연도(1942년)와 '시인부락' 결성 연도(1936년)를 비교해보면 6년이라는 차이가 난다.

"건물이 처음 생겼을 때는 단층이었다가 1942년 이층으로 증축했던 것이라면 이야기가 맞아지죠."

최성우 씨는 이렇게 설명한다. 수집한 이야기를 통해서 건물의 역추적이 가능하다. 그렇다면 시인부락의 동인들이 드나들던 보안여관은 지금과는 다른 모습이었겠다. 작은 여관방에서 탄생한 시인 그룹은 훗날 서로 다른 인생을 장렬히 살아간다.

지금 보안여관은 여전히 시간과 싸우는 중이다. 건물을 잘 보존하면서 더 견고하게 만들 방법을 찾고 있다. 내부의 벽체를 헐어버린 채로 시간을 견디던 건물은 외부를 지탱하는 벽체 또한 점점 약해져서 보강재를 덧댔다. 건축 기술자들도 뾰족한 방법을 찾지 못했다. 건물을 보존하는 일은 건물을 짓는 것만큼, 아니 그 이상으로 큰 의지와 비용을 요구한다.

이제 모임도 열고 일도 하고 선도 보고 장기간 투숙하며 일상을 살았던 작은 방으로 들어가 보자. 건물 안으로 들어가면, 일본식 목조 가옥의 느낌이 여실하다. 복도를 따라 작은 방들이 촘촘하고 안쪽 구석에 물을 쓰는 장소가 있다. 내부계단을 통해 2층으로 올라가면 역시 복도를 중심으로 양쪽으로 작은 방들이 늘어서 있다.

나는 계단 끄트머리에 서서 벽이 헐려 폐허처럼 된 2층의 방들을 바라보는 것을 좋아한다. 동측 창으로 한가득 초록빛이 밀려들고, 서측 창으로는 서촌의 마을 풍경이 시선을 사로잡는다. 골목 안쪽에 소담하게 자리잡은 한옥 마을의 검은 지붕들이 고요하게 빛난다. 그늘 속에서 시간의 먼지가 반짝이며 떠다닌다. 나는 숨을 멈추고, 시간이 지나가는 것을 바라본다.

보안여관 : 서울시 종로구 효자로 33 / 서울미래유산

당신이 행복하면 좋겠어요

서울 채동선 가옥

그 집에 갔던 건 몇 해 전 화창한 봄날이었다. 길거리에 쏟아진 햇살에서 바삭거리는 소리가 들릴 정도였다. 문화재급 주택을 둘러보는 날이어서 카메라를 들고 성북동으로 향했다. 오랫동안 비어있는 집에 대해선 일단 기록으로 남겨두는 것이 습관이 되었다. 이런 집들은 언제 없어질지 모르기 때문이다.

성북동에서는 이미 소문난 집이었다. 도로에 인접해있어 오며가며 동네사람들 눈에 밟혔다. 넓은 정원은 관리하는 손길을 잃고 쓸쓸히 메말라갔고, 굽이굽이 지붕은 잡풀에 뒤덮였다. 옥상테라스의 난간은 붉게 녹이 슬었다. 불쑥 올라온 2층 방의 유리창만이 먼 곳을 바라보는 사람이 서있는 것처럼 반짝였다.

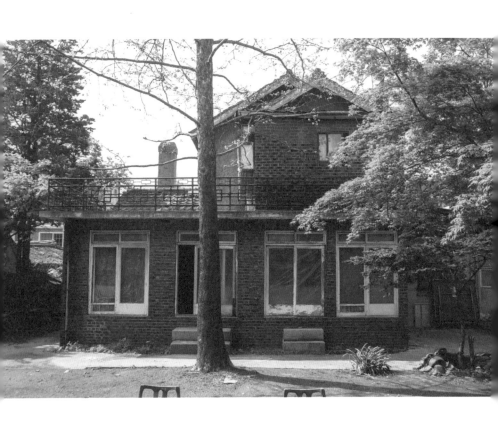

한 예술가의 전시가 열리고 있어 오랫동안 닫혀 있던 집이 모처럼 개방된 날이었다. 고사리 작가는 사람이 떠난 집의 텅 빔을 주제로 작업한다. 집 내부의 모든 면을 투명한 비닐로 감쌌는데, 이 질감이 무척 생경하고 독특했다.

흩어져 있던 물건도 비닐로 싸서 그 자리에 놓아두었다. 사람 떠난 지 오래되었다 해도 빈집에는 자잘한 물건들이나 가구들이 남는다. 빈 집에 남은 것들을 매만지고 감싸며 특별한 시선을 주는 이 행위에 작가는 '이사'라는 제목을 붙였다.

나는 그것이 돌아가신 분을 염(殮)하는 행위처럼 느껴졌다. 작가의 경건한 손길을 방해하지 않도록 조심스럽게 집을 둘러보았다. 내 몸과 집이 이토록 가까운데 넘을 수 없는 장벽이 있었다. 흰 비닐 너머로 벽과 문이 있고, 2층으로 올라가는 계단과 붙박이장이 있었다.

볕이 가장 잘 들었을 2층 방에는 거울이 달린 화장대가 있었다. 반지가 담겼을 조그마한 상자와 성경책, 오래전에 오고 갔을 발신인이 적힌 우편물과 손으로 적은 기도문도 그 자리에 있었다. 이 모든 것을 간직한 채로 집은 얼마나 오랫동안 버텨온 걸까?

넓은 마당이 있는 이층집은 개조된 흔적들이 보이긴 했으나 1930년대 문화주택의 형식을 따르고 있었다. 1930년대는 집의 실험실이라 할 만큼 다양한 집들이 생겨났다. 도시생활에 적

합하게 만들어진 미니 한옥, 한반도에 몰려든 일본인들을 수용하는 일본식 주택과 상점가옥, 왕실이나 명망가들이 지은 양관 외에도 '문화주택'이라는 새로운 장르가 탄생했다.

문화주택은 숲이나 강을 내려다보는 전망 좋은 위치에 자리잡은 교외주택를 말하는데 뾰족한 지붕과 넓은 창, 테라스 등을 갖춘 서양식 주택이 일반적이었다. 1920년대부터 40년대까지 후암동, 남산 언저리, 충정로, 장충동 등지에 문화주택촌이 생겨났다.

'스위트 홈'하면 떠오르는 집의 이미지가 바로 문화주택이 지향하는 바였다. 어릴 적에 집을 그려보라 하면, 뾰족지붕의 붉은 벽돌집에 커튼을 단 커다란 창과 연기가 폴폴 오르는 굴뚝을 그리지 않았던가? 바로 그런 집이 문화주택의 전형이었다. 조선시대 '아흔아홉 칸 집' 다음으로 럭셔리 주택의 전형을 담은 스타일이 생겨난 것이다.

일본식 목조가옥의 구조를 취하면서 외관만 서양식을 닮게 만듦으로써 건축비도 낮추고 유행은 충분히 따르는 절충형 집들이 많았지만, 박노수 가옥처럼 한국인 건축가가 양식문화를 받아들여 지은 집도 있고, 독일인 선교사의 가옥을 인수한 홍난파 가옥처럼 서양인들의 관점에서 지어진 집들도 문화주택의 다양한 면면이다.

도성의 바깥에 있어 도심과 가까운 교외로 인식되었던 성

북동은 풍경이 좋아 별장도 많고 적잖이 예술적 감성을 자극하는 곳이었다. 그래서 글을 쓴다, 그림을 그린다, 음악을 한다는 사람들이 은둔하듯 모여들었다. 음악가 채동선도 결혼과 함께 성북동으로 옮겨왔다. 180평의 부지에 당시 유행하던 고급주택을 지었는데, 무엇보다 화단이 꾸며진 넓은 마당이 특징이었다.

독일에서 바이올린과 작곡을 배운 채동선(1901~1953)은 후학을 가르치기보다 작곡과 연주에 몰두하는 예술가였다. 음악가 수가 모자라 교향악단을 꾸리지 못했던 시절이었으니 성악곡 작곡이나 솔리스트가 되지 않고서는 음악활동을 이어나갈 수 없었다. 그 역시 가곡으로 유명하긴 했지만, 채동선이 몰두한 것은 민요 채록이나 실내악곡, 나아가 교향곡의 작곡 쪽이었다.

채동선의 대표곡인 〈망향〉은 원래 정지용의 〈고향〉에 곡을 붙였다가, 이은상의 〈그리워〉와 박목월의 〈망향〉으로 노랫말을 바꾼 곡이다. 유장하고 비장한 음색을 갖고 있어 단순히 노래라기보다는 풍부하고 복합적인 오케스트라에 무게를 두었다고 볼 수 있다. 채동선의 음악 방향은 좀 더 많은 악기의 합주에 있었다. 현악사중주단을 결성한 그는 성북동 집에서 연습과 합주를 즐겼다. 그럴 때 집은 악흥으로 가득했다.

악흥의 순간은 너무도 짧았다. 친일 부역의 요구가 거세지자 채동선은 음악을 포기하는 길을 택했다. 정릉에 넓은 땅을 사

들여 튤립과 식물들을 심고 농사일을 하며 그 시절을 견뎠다. 광복의 기쁨도 잠시, 곧이어 전쟁이 터지자 음악가는 가족과 함께 부산으로 피난을 떠났다.

피란지에서 그는 죽음을 맞았다. 남은 가족들만이 성북동 집으로 돌아왔고 집을 떠나면서 마당에 묻었던 악보와 원고들만 남았다. 이 집을 음악가를 기리는 기념관으로 만들고자 했던 가족들의 뜻은 이루어지지 않았다. 집은 결국 다른 소유주에게 넘어갔다.

고택은 2019년 가을에 허물어졌다. 문화단체와 시민들이 보존운동을 시작하자 불편해진 소유주가 기습적으로 철거해버렸다. 그 자리에 적당한 아파트가 들어올 거라 한다. 오래된 집이 이렇게 순식간에 허물어지면 오랫동안 직조해온 도시의 풍경에 혼란이 오고 장소의 기억에 균열이 생긴다.

하나의 장소가 기억 속에 남으려면 수많은 경험과 감각이 겹쳐져야 한다. 그러므로 풍경은 기억과 시간이 하는 일이다. 우리가 도시를 걸으며 점점 외로워지는 건 급격히 사라지고 변해가는 풍경 때문일지도 모른다. 다시 보지 못하는 그 집이, 그날의 정취가 떠오를 때면 그날 찍은 사진을 보며 집 이야기를 더듬는다.

1968년 2월 12일 경향신문에 음악가의 아내 이소란 여사가 이 집의 사연을 들려주는 기사가 실려있다.

"가장 잊히지 않는 건 밤마다 작곡하실 때 피아노 소리에 아이들 잠이 깬다고 휘파람으로 가락을 찾던 소리예요. 새벽에 문득 깨어나…."

휘파람의 기억은 오로지 아내의 것이지만, 돌아오지 못한 음악가의 자리를 더듬어 보았던 2층 서재의 기억은 그날 방문했던 많은 사람들이 나눠 가졌다. 창밖에 펼쳐진 성북동 옛집들의 지붕선을 나는 보았다. 포근한 바람에 실린 꽃과 나무의 향기들. 여릿한 행복감이 밀려들었다. 봄바람이 음악 같았다.

채동선 가옥(멸실) : 서울시 성북구 성북로 8길 12-8

유년의 숨결을 기억하나요

영천 임고초등학교

역사가 오랜 학교에는 특별한 점이 있다. 차분하고 침착한 학내 분위기가 가장 먼저 다가오고 그다음은 자부심과 자신감이다. 아마도 오래된 건물에서 풍기는 세월의 힘이 아닌가 싶다. 학교의 시간은 학생들의 숨결과 비례한다. 혼란한 질풍노도의 시기를 통과하느라 안간힘을 썼던 작은 인간들의 숨결. 그곳에선 나와 닮은 과거도 만나게 된다.

내 모교는 1921년에 개교한 오랜 역사를 가진 학교다. 건물은 거듭 증개축되었고 내가 다닐 무렵엔 ㄷ자 형의 삼층 건물이 운동장을 두르고 있었다. 학교 앞 골목엔 피아노학원과 만화가게, 핫도그를 팔던 문방구가 있었다. 열두 살에서 열세 살을

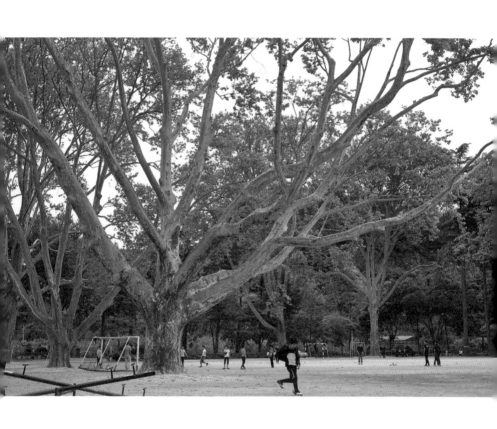

보낸 좁은 교실과 넓은 운동장. 마냥 어리지만은 않았던 나를 학교는 기억하고 있을까?

그런 생각을 하면서 모교 앞에 도착했을 때 그만 아연해지고 말았다. 학교는 신축공사가 한창이었다. 교문에 붙은 조감도를 보니 옛 건물은 조금도 남기지 않고 철거될 예정이었다. 오랜 전통을 이야기하던 학교가 옛 건물을 버릴 줄은 상상하지 못했다. 나를 기억하는 공간이 사라지고 나니 과거의 나를 찾을 길이 없어졌다. 나 역시 조금은 사라져버린 듯한 기분이 들었다.

몇 해 전 경기도 근대건축물 목록을 조사하는 협업프로젝트를 연구자들과 함께 하면서 충격적인 사실을 마주했다. 우리의 학교는 점점 사라지는 중이었다.

재개발로 아파트 단지가 들어오면서 학교를 통폐합하기도 하고 건축 방침에 따라 신축 교사로 교체하기도 한다. 하지만 낡아서 없어지는 게 아니라 학생수가 적어서 폐교하는 학교가 늘어나고 있다. 폐교는 더 이상 시골 분교의 이야기가 아니다.

문화재로 지정된 학교들은 다행히 사라짐의 결정을 모면했다. 인천 창영초등학교, 수원 삼일중학교, 서울 중앙고등학교, 광주 수피아여자중학교, 청주 대성고등학교, 광주 수창초등학교, 순천 매산중학교 등은 건물도 오래되었지만 학교의 역사도 깊다. 그러나 문화재로 지정되지 않아도 학교는 지속되어야 한다. 우리 모두의 기억과 과거의 숨결이 담겨있기 때문이다.

경북 영천의 임고초등학교는 가장 아름다운 학교라고 불러도 손색이 없다. 포근한 숲을 형성한 아름드리나무들 사이로 드넓은 운동장이 펼쳐지고 저 멀리 모두의 기억에 한자리를 차지하는 학교가 있다. 2층 건물로 된 작은 교사 앞에는 그에 어울리는 화단이 꾸며져 있고, 넓은 운동장을 내려다보는 자리에 낮은 조례대가 놓였다. 전형적인 옛날 학교다. 수피가 아름다운 플라타너스와 느티나무, 히말라야시더가 하늘 높은 줄 모르고 솟아있다. 도시의 도로변에서 흔히 보던 옹색한 가로수 플라타너스와는 달라도 한참 달랐다.

'한아름'의 뜻을 나무로 배웠기 때문에 나무만 보면 팔을 둘러보고 싶어진다. 하지만 이곳의 플라타너스는 감싸 안기조차 힘든 굵은 몸체를 자랑했다. 수백 년 자란 나무들인 줄만 알았는데 학교의 졸업생들이 졸업 기념으로 심은 것들로 대략 백년 정도 되었다고 한다. 백년 된 나무는 이렇게 단단하게 뿌리를 내리고 범접하기 어려운 아름다움을 갖게 된다.

운동장을 두른 돌담과 이름표가 붙은 꽃나무들이 정겹다. 어른의 몸으로는 도저히 예전처럼 재빠르게 놀 수 없었던 정글짐과 늑목 앞에선 배신감이 밀려왔다. 내가 갔던 날은 일요일이라 학교가 텅 비어 있었는데, 불쑥 한 가족이 등장하여 운동장 가장자리에 있는 테이블 벤치에 앉아 도시락을 펼쳤다. 여기는 학교일뿐 아니라 동네 사랑방이자 마을공원이기도 한 모양이었다.

그때 교사는 보수공사용 비계를 두르고 있어서 마음이 어두웠던 기억이 난다. 내 모교처럼 옛 건물을 철거하려는 걸까? 어딜 어떻게 고치는 걸까?

시간이 흐른 뒤에 임고초등학교를 다시 방문해서 확인해 보니, 원래 있던 건물에 요즘 스타일의 외관을 덧붙이고 학교를 둘러싼 담장이 사라진 정도였다. 정글짐이 없어진 자리에 조그마한 닭장이 놓여있었다. 약간의 변화가 있었지만 소박한 학교 풍경은 그대로였다. 무성한 플라타너스가 여전히 학교를 든든하게 지켜주고 있었다. 건물 가까이 가보니 교실은 층고도 낮고 창문도 낮았다. 나도 이렇게 작았겠구나 싶어 슬쩍 웃음이 났다.

임고초등학교는 1924년 임고공립보통학교로 개교하여 임고심상소학교, 임고공립국민학교 등의 교명을 거쳤다. 일제강점기의 학교는 일본학생을 대상으로 한 심상소학교와 한국학생들이 다니는 보통학교가 있었다. 1938년에 일본의 제도로 일치시켜 보통학교가 심상소학교로 바뀌었다가 1941년부터 국민학교로 불렸다. 이후 50여 년간 이 이름이 유지되었고, 1995년부터 초등학교로 변경되었다.

학교마다 건물의 변화도 비슷했다. 임고초등학교의 건물 역사는 알려진 바가 없지만 대략 짐작할 수 있다. 학교 건축물의 역사를 찾아보았더니, 1920년대 학교는 목조가옥이나 벽돌건물에 박공지붕을 얹는 경우가 많았고 1930년대에는 철근콘크리

트 구조의 평지붕 건물로 지어졌다고 한다. 광복 후에 각 시도별로 교육위원회에서 정해둔 학교 표준설계안에 따라 규격화된 교실과 부속실이 구성되었다. 임고초등학교도 처음 지어졌을 때는 목조 건물이었다가 어느 시점에서 교육위원회 지침에 따라 바뀌었을 것이다.

학교야말로 길모퉁이의 근대건축이다. 당시의 학교 건축이 특별히 아름다웠던 것도 아니고, 학교가 늘 좋은 기억을 준 것은 아니었다. 사회의 불편하고 어두운 구석도 배웠고, 복잡한 인간관계에 진력이 나기도 했다. 그런데 왜 학교에 가면 반가운 마음부터 들까? 그것은 아름답건 아니건 무관하게 나에게 속한 것이기 때문이다. 유년 시절에 작동하는 오롯한 공간의 경험은 그 어떤 경험보다 깊이 각인된다.

요즘 학교는 다채로운 경험을 할 수 있는 공간을 목표로 이전과는 다른 형태의 건축을 지향한다. 그러나 아이들은 예전만큼 학교에 애정이 없다는 이야기를 종종 듣는다. 학교에서 가장 기다려지는 시간은 학교를 나올 때라고 아이들은 말한다. 그들도 돌이켜 학창시절을 떠올릴 때가 올까? 학교라는 건물이 그리운 날이 올까? 우리는 어쩌면 이렇게 평생 어긋난 꿈을 꾸고 있는지도 모른다.

임고초등학교 : 경북 영천시 임고면 포은로 491-2

3. 치유하는 건축, 사려 깊은 유산

윤동주의 시를 숨기다

광양 정병욱 가옥

윤동주(1917~1945)는 청춘의 시인이다. 별과 바람을 노래하던 시인은 나의 십대를 오롯이 사로잡은 먼 연인이다. 먼길을 돌아와서 뒤돌아 바라보니, 시인의 얼굴이 너무 앳되다.

윤동주는 떠도는 시인이다. 먼 북간도에서 태어나 평양을 거쳐 서울로 왔다. 그 후로도 현해탄을 건너 일본 도쿄와 교토로 이어온 그의 항적은 후쿠오카에서 끝난다. 윤동주의 삶은 북간도 명동촌과 후쿠오카 형무소 사이에 있다.

이제 나는 그의 시보다 그가 오르내린 이 장소들을 더 자주 생각한다. 사람의 삶보다 시의 삶이 더 길다는 것을 그는 알았을까? 자기 인생보다는 시를 더 아끼고 품었던 건 청춘다운

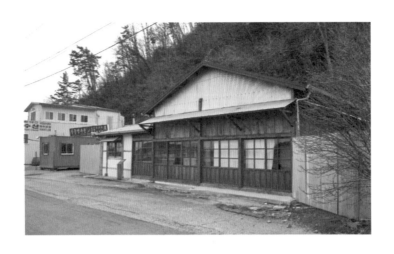

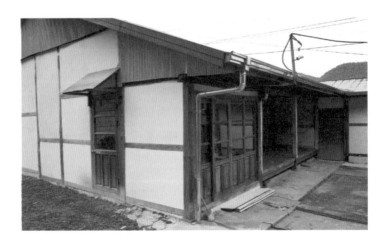

몰두 이상이었을 것이다. 우리는 안다. 매순간 우리를 우리이게 하는 것을 선택하고 몰두해야한다는 것을. 그래야만 우리 자신으로 살아갈 수 있다는 것을.

시인도 그랬을 것이다. 말과 글을 빼앗긴 엄혹한 시절에 우리말로 우리 시를 쓰는 시인은 우리를 우리답게 만드는 것이 무엇인지 고통스럽게 묻고 뼈저리게 자각하려 했을 것이다.

윤동주를 사랑하는 사람들이라면 가보게 되는 장소들이 있다. 연희전문학교 시절 문우들과 함께했던 기숙사 핀슨관, 그의 시비가 그가 존경했던 정지용의 것과 나란히 서있는 교토 동지사대학교 교정, 그가 탄생하고 그의 묘가 남겨진 북간도 명동촌, 그가 죽음을 맞았던 후쿠오카의 형무소. 핀슨관 2층에는 윤동주를 기념하는 공간이 있어 문우들과 밤을 보내며 교정의 숲냄새, 달의 냄새를 맡던 그를 잠시 떠올릴 수 있다.

기숙사를 나와 후배와 함께 하숙을 했던 문학가 김송의 누상동 집터, 그리고 새벽마다 산책 삼아 올랐다는 부암동 산기슭에서도 윤동주를 그리는 이들과 부딪히곤 한다. 부암동에 있는 '윤동주 문학관'은 수도가압장이라는 건축물의 특성을 십분 활용하여 마음을 울리는 산책로를 만들었다.

나는 너무 경건한 문학의 집보다는 북악산 옆 자락에서 서울을 내려다보는 언덕을 더 좋아한다. 여기서는 그가 보았던 하늘과 별과 바람이 무엇이었는지 내게도 보이는 것 같아서다.

이제, 윤동주의 행보에 광양이라는 도시를 포함시켜야겠다. 여기에 윤동주의 시가 살아남아 우리에게 올 수 있었던 소중한 사연이 담긴 집이 있다. 광양 정병욱 가옥에 '윤동주 유고 보존'이라는 명칭이 붙는 이유이기도 하다.

윤동주는 연희전문학교를 졸업하면서 그간 쓴 시들을 출판하려 했으나 스승인 이양하 선생은 엄혹한 시절에 한글시집을 냈다가 위험에 처할까 봐 만류했다. 후일을 기약하며 윤동주는 열아홉 편의 시를 골라 세 권의 원고집을 정서하여 선생과 후배에게 한 부씩 증정하고, 자신도 가졌다.

수상한 시절이 흐르는 동안 스승과 윤동주 자신의 원고집은 사라지고 말았다. 그러나 후배 정병욱이 가지고 있던 육필 원고는 살아남았다. 〈서시〉, 〈별혜는 밤〉이 모두 들어있었던 그 육필 원고는 1948년에 유고시집 《하늘과 바람과 별과 시》를 간행하는 데 결정적인 역할을 했다. 그러니 지금 우리가 윤동주의 시를 읊을 수 있는 건 팔 할이 후배 정병욱의 몫이다.

섬진강이 지나는 광양 망덕포구의 낡은 집은 혼자된 지 오래된 것 같았다. 1925년에 세워진 작은 민가로선 긴 세월을 견디기 힘들었을지도 모른다. 바깥으로는 여닫이문이 달린 상점이 있고 뒤로는 살림집이 따로 마련되어 있다.

당시로선 넉넉하지 않을지언정 아침저녁 따뜻한 식사를 하며 알뜰살뜰 가족들이 커나갔을 집이었다. 아버지는 3.1운동

에 참가했다가 투옥될 뻔했던 열혈 청년이었다. 교원양성소를 졸업하고 교편을 잡았던 그는 일제치하의 교육활동이 썩 내키지 않아 사직하고 광양으로 와서 양조장을 하며 사업가의 길을 걸었다. 이 집은 한 가족이 버텨낸 시대를 증언하는 집이기도 하다.

남도와 부산을 오가며 장성한 청년 정병욱이 서울로 유학을 떠난다 했을 때 부모는 기뻐했을까, 마음이 무거웠을까? 1944년에 졸업을 앞둔 그가 학도병으로 끌려가면서 동주의 원고를 맡아달라고 내밀 때 부모는 어떤 마음이었을까? 병욱은 자신이 돌아오지 못하더라도, 독립된 세상이 오면 원고를 연희전문학교로 보내 세상에 알려달라고 당부했다.

아들을 위하는 마음으로 부모는 원고를 집안의 중요한 물건들과 함께 항아리에 담아 가겟집 마루를 뜯어낸 그 아래 묻었다. 아들이 돌아왔을 때 어머니는 원고부터 꺼내 아들에게 보여주었다. 원고는 무사하다고.

시는 무사했다. 조심스러움이 가득한 필체로 세로쓰기로 된 원고지에 적힌 글자들은 살아 남았다. 반으로 접은 원고지의 가장자리에 구멍을 내고 줄로 묶은 형태의 평범한 문집으로 윤동주의 시는 그 시대를 무사히 살아 나왔다.

나는 2014년에 후손이 연세대에 기증한 육필 원고를, 도서관 특별 수장고에 영구 보관하기 전에 잠시 공개했을 때 보러 간 적이 있다. 원고지는 세월을 흡수하여 회색빛으로 어두웠으며

만년필이었을지 펜이었을지 모를 글자의 잉크가 날아가고 있었다. 물자가 부족하던 시절, 좋은 종이, 좋은 잉크를 쓰지 못했던 까닭이었으리라. 획의 끝에 잉크가 머무른 자국이 보였다. 확신을 갖고 적은 시의 언어. 나는 흐린 숨처럼 종이에 머물러 있는 글자를 바라보았다. 그 숨이 내 곁에도 머무는 것만 같아서, 오랫동안 자리를 뜨지 못했다.

정병욱은 말했다. 내가 평생 해낸 일 중 가장 보람 있고 자랑스러운 일이 동주의 시를 간직했다가 세상에 알린 일이라고.

하나의 사건이 끝난 후에도 시간은 이어져서 새로운 인연들이 만들어지곤 한다. 망덕포구의 낡은 집에서, 나는 시가 맺어준 또 다른 인연을 떠올렸다. 죽은 형님의 흔적을 찾아 서울을 헤매던 동생 윤일주는 정병욱과 분명 눈물겨운 만남을 가졌을 것이다. 그러다 어찌해서 정병욱의 여동생과 인연이 닿아 부부의 연을 맺게 되었을지는 상상해봄직하다. 어쩌면 자연스러웠을 수도 있고, 어쩌면 운명처럼 느껴졌을지도 모르겠다.

새로운 인연을 따라 육필 원고도 이어져왔다. 특별 서고에 보관중인 그 원고를 언제 다시 보게 될지 알 수 없지만, 우리에겐 그의 시가 있다. 오랫동안 불러온 노래들, 떠도는 푸른 숨결이.

정병욱 가옥 : 전남 광양시 진월면 망덕길 249 / 등록문화재 제341호

시대의 그늘

부산 정란각

정란각(貞蘭閣)은 소문이 많던 집이었다. 검은 지붕이 어둡게 내려앉은 건물이 영판 일본식이라 부산에 온 일본 관광객들만 출입하는 기생집이라고도 하고, 한때 무소불위의 권력을 휘두르던 대통령이 드나들었다는 소문도 있었다. 그 정란각이 이제 누구나 들어가서 내부를 구경하고 차를 마시는 공간으로 바뀌었다. 세월은 굳게 닫혔던 비밀의 문을 활짝 열고, 시대를 관통하는 건축물이라는 의미로 문화재 역할도 부여했다.

'문화공간 수정'이 정란각의 새 이름이다. 이름이 바뀌니 공간이 달라졌다. 일본인 부호의 대저택이었고 미군 장교들이 머물던 미 군정기의 적산가옥이었다가, 여성접대부들이 웃음을

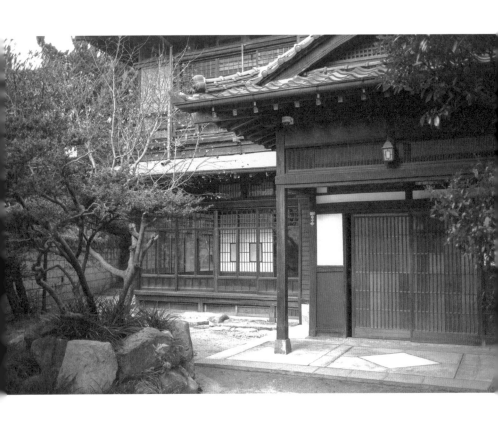

팔던 요정으로 사용된 과거사들이 말끔하게 표백된 느낌이다. 건물을 덧씌우고 있던 선입견과 감수성들이 걷어지고 이제야 한 걸음 물러서서 객관적으로 이 집이 어떤 곳인지 바라보게 되었다.

요정이 문화재가 된다고 하니 말도 많고 탈도 많았다. 게다가 거대한 일본식 저택의 당당한 위용은 불편한 감정을 불러일으킨다. 우리 역사의 아픔을 말하는 문화유산들도 수차례 살펴보았지만, 이 건물은 유난히 시대의 그늘진 길만 골라서 걸어왔다. 그래서인지 세찬 풍파를 헤쳐온 한 인간처럼 느껴졌다. 한 세월이 흘러 이제야 투명한 눈빛으로 후손들 앞에 선 한 노인의 인생처럼. 그는 이렇게 이야기를 시작할지도 모른다.

"나는 1943년 6월 12일, 수정동 1010번지에서 태어났지. 나는 내가 누구인지도 모르고 살았어. 지나온 시절을 돌아볼 틈도 없었지…."

정란각이 있는 초량 일대는 부산의 역사에 중요한 장면을 제공한다. 바다에 면한 부산포에는 조선초기부터 일본과 교역과 무역을 하는 왜관이 설치되어 유지되었다. 개항 이후에는 왜관이 확장되어 합법적으로 거주하고 상업활동을 할 수 있는 전관 거류지가 형성되면서, 돈과 기회를 잡으려는 일본인들이 대거 몰려와 마을을 형성했다.

새로운 도시가 탄생했다. 산을 헐고 바다를 메운 자리에 철도와 항만을 설치하고 상점가와 주택지를 조성했다. 푸른 바다

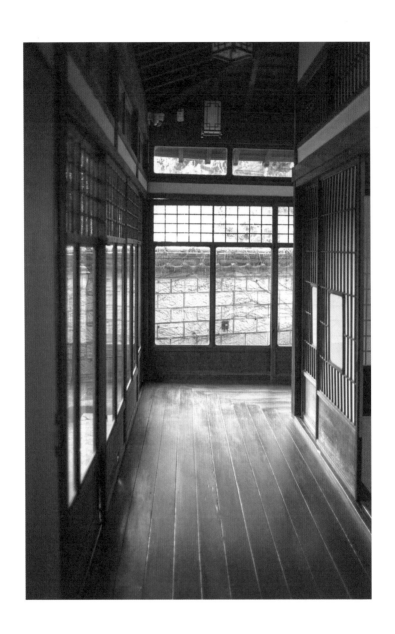

를 내려다보는 구릉지는 자본가와 권력가들의 대저택들이 들어서기에 맞춤한 곳이었다.

초량 초입은 흔히 '고관'이라는 지명으로 불리는데, 철도관사와 저택들이 많아서 붙은 이름이라고들 알고 있지만 사실과 다르다. 초기의 왜관은 초량보다 조금 위쪽인 구모포(지금의 수정동)에 있었는데 초량에 새로운 왜관이 들어서자 이곳을 신관, 구모포 왜관을 구관 혹은 고관이라 부르면서 비롯된 지명이다.

바로 그 고관 입구와 멀지 않은 곳에 수정동 1010번지가 자리하고 있다. 근처에 철도관사가 들어왔던 터라 이 집이 당시 철도국장 관사라는 소문이 역사처럼 전해져 왔으나 문화재 등록을 위한 조사를 하던 중 상량판을 발견하면서 집의 처음이 선명하게 밝혀졌다.

옛 토지대장에는 부산 상권과 자본을 휘어잡은 주요한 인물들이 이 집터를 번갈아 소유했던 것으로 나와 다들 탐내했던 요지의 땅이었음을 상징적으로 보여주었다. 마침내 1939년 다마다 미노루라는 재력가가 땅을 매입하고 1943년에 대저택을 지었다. 이 집 정란각의 역사가 시작된 것이다.

높다란 대문을 통과하여 집 안으로 들어가 보자. 본채를 가릴 정도로 잘 자란 관엽수들이 무성하여 커다란 저택이 훤히 드러나지 않는다. 집 현관을 살포시 가린 소귀나무와 정원 중앙에서 마치 수호신처럼 서있는 꽝꽝나무가 눈에 띈다. 잎사귀가 몹

시 이국적인 왜종려나무 뒤로는 양식 건물이 어색하지 않게 연결되어 있다.

'쇼인즈쿠리(書院造, 일본식 서원 건축양식)'라 하는 일본 전통 무사가옥의 형식을 따르는 본채를 지으면서 서양식 취향을 가미한 응접실과 침실을 정면에, 그것도 대문을 들어서면 바로 보이는 곳에 위치시킨 점은 다마다 미노루의 취향과 의도를 드러낸다. 이 두 가지를 한꺼번에 보여줌으로써 집의 위용과 자신의 감각을 과시하려 했을 것이다.

집의 구조와 규모는 선명하게 드러나지 않는다. 중복도와 내부 계단으로 복잡하게 연결되어 있고 중층으로 연결된 부속채와 이리저리 이어져있다. 커다란 적산가옥에서 유년을 보낸 사람들의 추억담에는 집이 크고 복잡해서 숨바꼭질하면 찾지 못했다는 이야기가 나오는데, 그 말이 이해가 된다.

요정으로 활용하면서 손을 댄 부분도 있으리라 생각된다. 손님이 다니는 공간과 직원이 다니는 공간을 분리하고, 손님들끼리도 서로 마주치지 않도록 하기 위해서라면 답이 될 것이다. 그러나 문화재 조사를 위한 기록화보고서는 이 집이 처음부터 일반적인 주거가 아니라 연회나 회합을 위한 공간으로 활용하려는 목적이 컸으리라고 설명하고 있다.

가장 화려하게 장식된 2층 다다미방은 방을 구분하는 문(후스마)을 모두 걷어내면 3개의 방이 하나로 연결되어 수십 명의 권력자들도 한자리에 모을 수 있었다. 이렇게 연결된 다다미방

을 스즈키마(續き間)라고 한다.

벚꽃과 독특한 과실 무늬를 새겨 넣은 고창의 목조장식, 섬세한 창살 구조의 장지문, 장식 공간인 도코노마가 돋보이는 스즈키마를 부산 한복판에서 볼 수 있는 점이 놀랍다. 정원을 내다보며 고요함을 감상하는 1층의 접객용 방(자시키)은 교토 어디쯤인가 싶게 고아한 느낌이 든다.

2011년에 제작된 기록화보고서에는 요정으로 사용되던 시절 증축한 부분까지 모두 포함한 도면이 실려 있다. 대공간이라 부를 만큼 큰 방과 여성 접대부들이 대기하던 방이 건물 후면에 자리하고 있었다. 지금은 덧붙여진 공간의 흔적은 전혀 찾을 수 없다. 문화재로 수복하면서 요정으로 사용하던 시절(60~80년대) 증축된 부분을 모두 제거한 까닭이다. 그러다보니, 정란각이 정란각으로 불렸던 시절이 홀연히 사라졌고 설명될 기회를 놓쳤다. 우리는 남은 건물들에서 다소 먼 과거, 어느 정도 객관적인 시선으로 바라볼 수 있는 시절의 이야기만을 얻었다.

이 집은 장인이 매만진 조각 같다. 엔가와(복도) 바깥의 유리문은 하나의 목재를 섬세하게 다듬어 창문틀을 만들었고 창밖을 두른 난간인 고란에도 꽃무늬가 새겨져 있다. 벽에도, 유리문에도, 기둥 바닥에도, 돌출된 물받이통도 눈에 띄는 곳은 모두 무늬를 넣어 손대지 않은 곳이 없을 정도다.

유흥장소로 찾아온 사람들에겐 불필요했을 섬세한 디테일

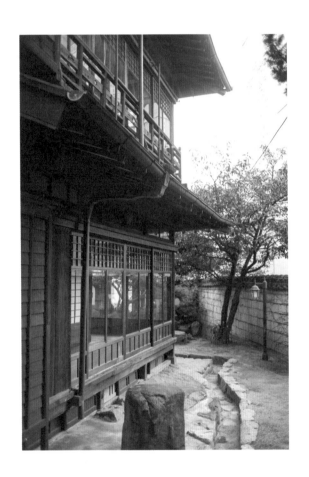

을 구현해낸 이유가 오로지 집주인의 과시욕 때문이었을까? 가문의 번창을 빌고 화재로부터 무사하기를 기원했던 상량문의 내용 그대로 집을 잘 지음으로써 가족의 안녕과 가문의 부귀영화가 찾아오기를 바랐던 것은 아닐까?

다마다 미노루는 이 집을 고작 3년도 소유하지 못한 채 귀국길에 올랐다. 적산으로 분류된 뒤에는 미군 장교숙사로 사용되었고 1951년부터 개인에게 불하되어 요정과 요릿집으로 산전수전을 겪었다. 우리 같은 보통 사람들이 어찌 부와 권력 이면의 추함과 서늘함을 전부 상상할 수 있을까?

개항기 일본인들은 성공을 좇아 낯선 대륙에 발을 디뎠다가 결국 패망인의 운명에 처했고 정치를 제 맘대로 주무르던 지난 시대의 권력자들도 결국 역사의 그림자로 사라져갔으나, 건물은 남아서 노쇠한 목소리로 지난 시절을 이야기한다.

정란각을 방문한다면 자원봉사로 해설을 하는 어르신을 만나보기를 권한다. 저택의 아름다움과 역사의 복잡함 사이에서 균형 있게 이야기를 전달하는 태도가 인상적이었다. 우리에겐 이런 이야기를 들려줄 어른들이 더욱더 필요하지 않을까?

정란각(문화공감 수정) : 부산시 동구 홍곡로 75 / 등록문화재 제330호

소금창고를 보러 가다

인천 소래염전 소금창고

소금창고를 처음 봤을 때 이렇게 쓸쓸한 건축물이 또 있을까 싶었다. 오래 전 소래포구 근처를 자전거로 달리던 날이었다. 도로 건너편은 아파트 공사가 한창이었건만, 반대쪽은 마구 자란 식물들이 덮여있는 황량한 벌판이었다. 군데군데 물이 고여있고 사방으로 이랑이 뻗어있기에 이곳이 염전이었구나 짐작으로 알았다.

벌판의 가장자리에 커다란 목조 창고가 서있었다. 언제부터 이 자리에 있었고 언제부터 비어있었던 걸까? 소금창고에 가까이 다가가자, 세월의 풍화를 온몸으로 견뎌온 단단함이 느껴졌다. 두 벽이 안쪽으로 살짝 기울어지며 땅에 깊이 박혀있었다.

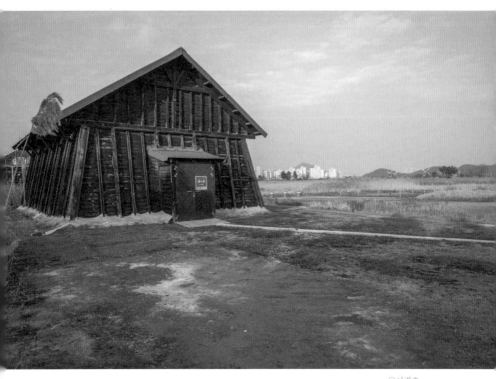

ⓒ이권호

소금기에 단련된 목재는 그 무엇에도 무너지지 않을 만큼 견고해 보였다. 이제는 더 이상 포구도 염전도 아닌 곳에서 그 시절을 기억하는 단 하나의 존재.

한적한 포구에 남은 소금창고는 조용히 생업을 이어가는 어부의 뒷모습을 닮았다. 고독하지만 알맹이가 단단한 인간을 본 것도 같았다. 그때부터였을 거다. 소금창고를 떠올리면 바다를 향한 어쩔 수 없는 향수가 밀려오게 된 것은. 내가 화가였다면 그 장소를 그렸을 것이고, 시인이었다면 분명 시를 썼을 것이다.

소래염전에 대한 자료를 찾아보면서 우리가 전통의 것으로 알고 있는 천일염의 역사가 그리 길지 않음을 알았다. 오히려 전통적인 제염법은 바닷물을 끓여 소금을 얻는 전오염, 혹은 자염의 방식이다. 이 방식으로 소금을 얻으려면 땔감 나무가 무수히 필요했고 그만큼 많은 비용이 들었다. 공업용으로 소금의 수요가 높아진 19세기 말이 되어서야 바닷물을 증발시켜 소금을 얻는 천일염이 도입되었다. 최초의 천일염전은 1907년 인천 주안염전이다.

일제강점기인 1920~30년대에 이르면 남동, 소래, 군자 지역으로 관영 염전이 확대된다. 북한 지역에도 황해도 연백, 평안남도 용강, 평안북도 청천 등지에 대규모의 천일염전이 조성되었다. 협궤열차로 유명한 수인선도 이때 등장한다. 인천과 수원을 잇는 수인선은 1937년 개통되었는데, 여주에서 수원으로 향

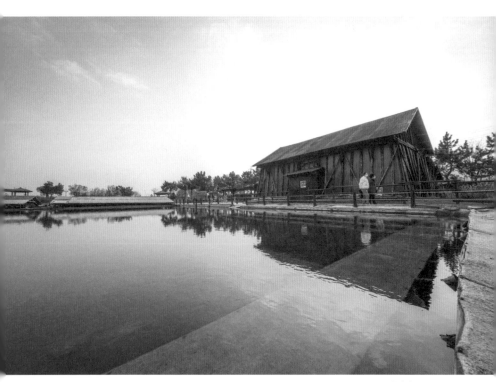

©이권호

하는 수려선과 연결되어 인천의 소금을 내륙으로, 여주 이천 등지의 미곡을 인천항으로 옮기는 역할을 했다.

그 후로 국가정책에 따라 염전은 확대되었다가 민영화로 이어지다가 쇠퇴의 길을 걸었다. 주안, 소래, 군자의 염전은 도시 개발과 간척사업으로 사라졌다. 일부 염전과 소금창고가 남아있는 소래와 시흥에 생태공원이 들어서서 이들의 존재를 어렴풋이 감지할 뿐이다.

소금창고는 매우 과학적인 방식으로 지어졌다. 창고는 소금을 쉽게 옮겨 담도록 결정지 가까운 곳에 자리 잡았다. 두툼한 목재로 비늘판벽을 세우고 박공지붕을 얹었으며 아래쪽이 넓고 지붕으로 갈수록 점점 좁아지는 사다리꼴 구조를 취한다. 소금은 창고 안에 산처럼 쌓였는데 소금이 미는 힘이 워낙 세기 때문에 창고가 무너지지 않도록 아래쪽이 넓은 형태를 갖고 있다. 외벽은 방수소재인 콜타르를 발라 유난히 거무스름하지만 내부는 소나무 특유의 무늬가 잘 드러난다.

오랫동안 소금기와 맞닿은 나무벽은 손상되는 것이 아니라 점점 더 강해진다. 바닥은 흙바닥으로 조성한다. 개흙에 간수가 섞여들면 바닥이 콘크리트처럼 단단해진다. 나무창고가 소금창고가 되기 위해서는 소금과 시간, 그것 말고는 아무것도 필요하지 않았다.

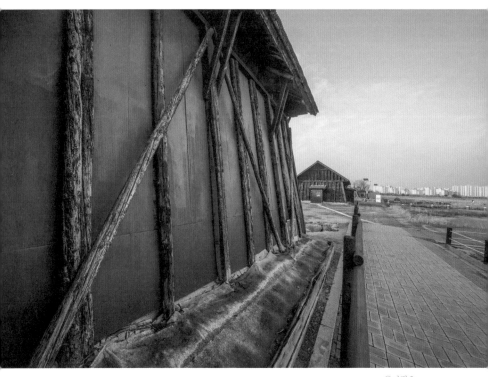

©이권호

194 길모퉁이 오래된 집

삐이 하고 내지르는 기적소리와 함께 기동차는 움직였다. 두 사람은 마치 오랜 유랑길을 끝낸 것처럼 안도의 숨을 내쉬며 서로를 바라본다. 서해의 끝없는 개펄, 그리고 아득하게 펼쳐져있는 염전, 두 사람은 다 같이 처음 보는 풍경이었다. 왠지 모르게 지구 끝을 작은 기차가 달리고 있는 것 같은 느낌이 든다.

박경리의 《토지》에는 염전 풍경이 등장하는데, 이곳이 바로 소래염전이다. 박경리는 관영 주안염전을 관리하던 공무원인 남편을 따라 인천으로 왔고, 그즈음 염전이라는 새로운 풍경을 보았을 것이다. 그러니 소설의 풍경은 실제의 경험이라 해도 어색하지 않다. 드넓은 염전은 아파트 단지가 됐고, 긴 도로 옆에 조성된 생태공원에 소래염전의 일부가 어물쩡 남아있을 뿐이지만, 그곳에 가면 지금도 황량하고 아득한 감정이 밀려와 '지구 끝'이라는 게 어떤 건지 알 것만 같다.

바닷물 천 그릇에서 소금 스물다섯 그릇을 얻노라고 소설가 전성태는 《세상의 큰형들》이라는 책에서 염부를 좇으며 썼다. 소금은 거두는 게 아니라 기르는 것이며, 염부들은 해와 바람의 초원으로 바닷물을 몰아서 소금을 기르는 목동과 같다고 말이다. 소설가 김훈은 《자전거여행》에서 소금이 시간의 앙금처럼 남은 하얀 결정이라고 썼다. 생명을 생동케 하는 시간의 광물이라고 예찬하면서.

하얗게 피어나는 소금 결정은 염부의 눈에도 꽃이었을까?

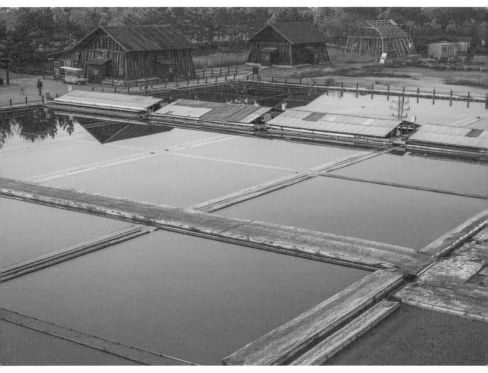

©이권호

염부의 노동은 햇볕과 결정체와 싸우는 순도 높은 피로였다. 염전에서 일한다는 건 삶의 벼랑에 가까이 있다는 수신호였던 시절도 있었다. 영화 〈엄마 없는 하늘 아래〉에서 아버지가 일하던 염전이 끝이 보이지 않는 싸움이라 느껴졌듯이. 그곳이 바로 소래염전이다.

결정지 옆 물길에는 녹슨 수차가, 염부의 발이 디뎌야 돌아가는 둥근 땅이 멈춰 있다. 물이 가득 찬 결정지에 하늘이 비쳤다. 풍경은 서정적이고 흘러간 것들은 상징적이다.

소래포구 소금창고(소래생태습지공원) : 인천시 남동구 소래로154번길 77

'카페 팟알'의 이유 있는 복원

인천 대화조 사무소

문화유산을 경제적 가치로 환산할 수 있을까? 전문가들은 부동산 가치측정방식을 적용하여 이 문제에 대답을 내놓기도 하고, 이 방식으로 문화유산 활용의 예산을 편성하고 집행하기도 한다. 그러나 '이 낡은 건물을 사도 될까?'라는 근본적 질문에는 쉽게 측정하지 못하는 가치 판단이 들어간다.

인천 개항장 골목길에 자리한 삼 층짜리 목조 가옥은 첫눈에도 특별한 느낌이 들었다. 집은 세월의 흔적이 역력했지만 흐트러지지 않게 매만지며 살아왔음이 분명했다. 페인트칠 외에는 과거의 모습이 그대로 남아있는 외관으로 미루어 보건대 내부도 손을 많이 대지 않았으리라고 짐작되었다.

이 집이 팔려 수복 과정에 있다는 소식을 들었을 때 눈썰미 좋은 누군가가 빨리 움직여준 것이 고마웠다. 나처럼 문화유산에 깊이 매료된 어느 개인이 사들였다 해서 반갑기도 하고 기대가 되기도 했다. 이왕이면 자산 가치를 높이는 장소가 되어 경제적 손실 없이 이 낡은 장소를 운영해주길 바랐다. 염원과 바람이 가득한 기대였다.

나중에 이 낡은 집의 새 주인으로부터 이야기를 들을 기회가 있었다. 이전 주인은 이 집에서 태어나고 자라서 여태 살아온 노인이었다. 선친으로부터 물려받은 집을 오랫동안 가꾸고 매만지며 살아왔던 노인은 어정쩡한 개발업자에게는 이 집을 팔지 않겠다며 단호하게 거절했다고 한다. 이런 집은 꼭 잘 보살펴서 남겨야겠다는 마음이었던 그는 노인을 거듭 만나 설득한 끝에 집을 매입하는 데 성공했다.

이제는 고치는 일만이 남은 상황. 현재의 모습을 남기면서도 적절히 아름답게 손을 보려던 계획은 집의 역사를 파악하던 중에 완전히 다른 방향으로 흘러가고 만다. 이 동네에 흔히 보이는 1920~30년대의 일본식 민가인 줄 알았던 집이 인천에 남아 있는 가장 오랜 근대건축물 중 하나라는 점이 밝혀진 것이다.

당시 개항장을 오가던 선박 하역회사인 대화조(大和組, 야마토구미)의 사무실 겸 사택이며, 집의 연대는 1890년대로 훌쩍 올라갔다. 이렇게 역사가 분명해진 건물이라면 고증을 통해서 외

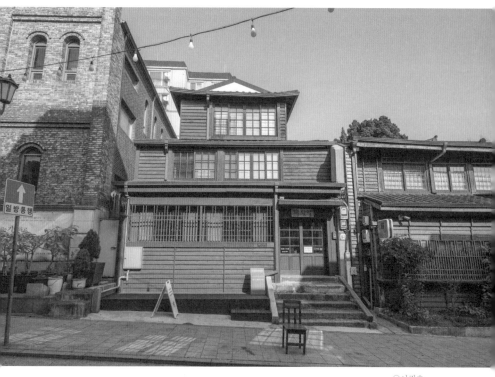

ⓒ이권호

관은 물론 몸속까지 원형을 찾아내는 것이 진정성 있는 복원의 방향이었다.

그는 일본식 건물이라고 해서 복원을 주저하지 않았다. 제대로 잘 복원해서 역사성을 얻고 잘 활용해서 많은 사람들에게 건물의 의미를 알리는 것이 더 중요하다고 생각했다. 이런 고민 끝에 옛날 팥빙수와 카스텔라를 파는 '카페 팟알(Cafe pot_R)'이 탄생했다.

개항장 어딘가에 빙수와 카스텔라를 팔았던 가게가 있었다는 이야기도 찾아냈다. 1층은 가능한 넓게 터서 카페로 쓰고, 2층과 3층은 다다미방을 복원했다. 벽지 아래 붙어있던 1920년대 발행된 신문도 그대로 두었다. 건물에 남은 역사의 흔적을 느껴보았으면 하는 바람이었다.

사라진 부분을 되살리는 일도 심사숙고해야 하는 일이지만, 오래된 부재들과 공존하면서 단열, 냉방 등 현대적인 설비를 넣는 일은 또 다른 숙제였다. 어렵게 복원을 마치고 문을 연 팟알은 개항장 거리에서 이국적인 시간을 경험하고픈 사람들 사이에서 금방 입소문이 났다.

2016년에는 등록문화재가 되어 문화재청의 동판이 당당히 붙었다. 개인이 매입하고 복원하여 문화재로 등록한 첫 번째 사례였다. 그래서 팟알에는 '최초'라는 말과 '대표적'이라는 수식어가 늘 따라다닌다. 그사이 인천 개항장이 변화하면서 비슷한 외

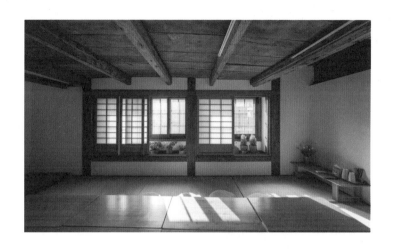

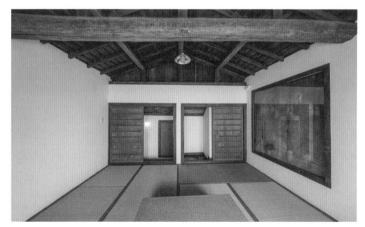

©이권호

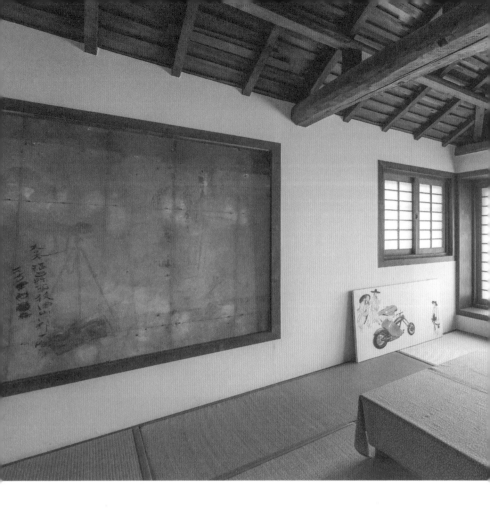

관의 카페가 여럿 생겨났지만 팟알은 흐트러짐이 없이 터줏대감
의 위용을 자랑하고 있다.

그 이후로 많은 건물들이 살아남았다. 인천 개항장 골목에
남아있는 창고 건물들이나 오래된 민가들이 갤러리, 주거공간,

상점 등으로 점차 변화했고, 전국의 일본식 목조 가옥이 친일의 잔재라는 오명에서 벗어나 새로운 시대의 화해와 반성을 이야기 하는 문화유산으로 빛을 본 경우들도 생겨났다. 폐공장이나 버려진 창고들도 멋스럽게 변신하여 생활 속으로 들어왔다.

문화재로 등록하는 일까지 나아가지는 못하더라도, 낡은

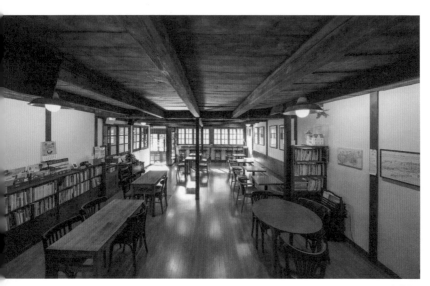

ⓒ이권호

건물의 이야기에 귀를 기울이고 시대를 담은 건물들을 소중히 하며 더 가까이 다가가려는 움직임이 활발해졌다. 젊은 세대들은 편견 없이 오래되고 낡은 근대건축을 좋아하고 즐긴다. 나는 이런 일들의 많은 부분이 '팟알'에서 시작되었다고 생각한다.

요즘 팟알은 인천의 옛 모습을 보여주는 엽서와 문구를 파는 공간을 마련하고 도시의 정체성과 브랜드를 알리는 일을 시작했다. 장소가 진화함으로써 가치도 점점 커진다는 것을 새삼 느낀다.

지역의 거점으로 감정과 지식을 교류하는 규모가 확장되면서 발생하는 가치, 기억을 형성해온 풍경을 그대로 유지함으로써 주민들과 관광객들에게 전달하는 행복의 가치, 낡음을 새롭게 해석함으로써 더욱 풍부해진 문화예술적인 가치….

'최초'에는 어려움과 위험이 따르지만 끝까지 관철하고 난 뒤에는 상상치 못했던 영향력과 파급력을 지닌다. '문화재라면 정부가 나서 주겠지.' '가치 있는 것이라면 누군가 알아서 하겠지.' 이 집은 이런 생각이 얼마나 무의미한지 깨닫게 해준다.

대화조 사무소(팟알) : 인천시 중구 신포로27번길 96-2 / 등록문화재 제567호

은목서와 벼 이삭

군산 이영춘 가옥

그 집을 생각하면 은목서의 향기가 떠오른다. 진녹색 잎 사이로 노란 목서꽃이 피었는데 그 향이 늦가을 바람에 실리니 그윽하기가 이루 말할 수가 없었다. 집을 향해 들어가는 길목에는 샛노란 은행나무가 큰 키를 자랑하듯 서있었다. 복도를 따라 유리문을 단 건물의 옆면에는 짱짱한 단풍나무와 소철나무, 매화나무가 다채로운 초록빛 그림자를 드리웠다. 향나무는 색과 향을 쏟아내는 이들 나무들에 비하면 평범하다 할 정도였다.

마당에 심어놓은 박석을 밟으며 들어가는 길목에 나무들이 촘촘히 자라있어, 한걸음 걷다 돌아보고 또 한걸음 걷다 돌아보았다. 창이 많은 집이니 거실에서 바라보는 푸르름은 또 얼마

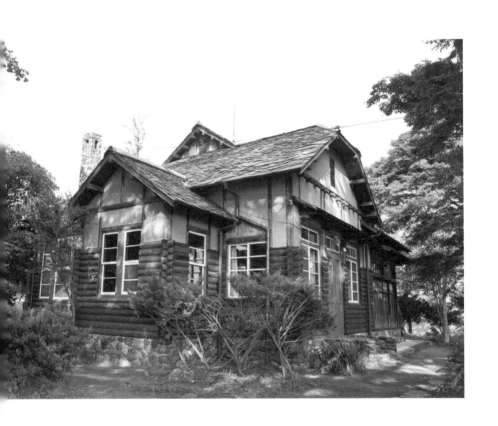

나 겹겹일런지!

키 큰 나무들 말고도 회양목, 철쭉 등 작은 아이들도 촘촘하다. 꽃나무의 이름을 모두 솎아내지 못하는 게 아쉬울 따름이다. 겨울을 맞으려고 수피들이 오므라들고 단단해지는 이때, 물기 걷힌 집 주변으로 진하게 향이 감돈다. 아무렴, 천리향이라고도 부르는 은목서의 향이 제일 마지막까지 남는다.

집은 나무에 둘러싸여 조용히 몸을 낮췄다. 살짝 드러난 지붕은 얇게 깎은 돌널을 차곡차곡 얹은 품새가 조각을 한 듯 아름답다. 돌 조각을 쌓아 만든 굴뚝은 벽난로에서 타는 마른 장작의 냄새와 함께 싸늘한 늦가을의 정취를 따스하게 해준다. 통나무를 절반쯤 두르고, 둥글고 멋스런 돌로 기단을 장식한 이 집이 울창한 숲 속에 자리 잡은 별장처럼 느껴진다면 제대로 본 것이다.

뜻밖에도 여기는 숲이 아니라 개정간호대학교 캠퍼스 안이다. 본관 뒤편에 작은 숲에 둘러싸인 비밀스런 분위기의 집 한 채가 있는데, 이곳이 쌍천 이영춘(1903~1980)이 살던 집이다. 시간을 거슬러 이 집이 지어진 1920년대로 가보면 이 학교 전체가 일본인 대농장주 구마모토 리헤이가 소유한 농장에 속해있었고 이 집은 구마모토의 별장이었다.

구마모토 리헤이(1879~1968)는 토지 3천 정보를 소유한 전북 최고의 대농장주로서 미곡수탈에 앞장섰던 인물이다. 일본 본토에서 원격으로 농장을 관리하다가 이따금 시찰 나와 머물던

곳이 바로 이 집이었다. 집은 일본식과 서양식이 섞여있으며 한국식 온돌도 적용되어 있다.

세브란스 의학전문학교 출신의 의사인 이영춘은 1935년 농촌의료에 뜻을 두고서 구마모토 농장의 자혜의료원에 부임해 왔다. 의료 수준이 생산량에 큰 영향을 미친다는 것을 알았던 구마모토는 개정농장의 별장을 이영춘에게 제공하며 생활과 의료 활동을 지원했다.

단순히 농장 의료원의 의사로 머물렀다면 이영춘 가옥이 지금처럼 의미를 지니지는 않았겠다. 농촌의료의 개선을 향한 이영춘의 삶은 광복 이후에도 계속되었다. 그는 아이들의 건강을 위해 초등학교에 의무실을 만들 것을 주장했고. 생활 위생과 예방의학에 목표를 둔 연구소를 개설했으며, 농민들을 위한 병원을 설립했다. 의사만큼 간호사의 양성이 중요하다고 생각하고 간호학교를 설립했는데, 그 학교가 지금 이곳이다.

그 과정에서 실패도 하고 성공도 했으나 농촌의료라는 한 가지 길을 향해 평생의 노력을 다했던 인물. 이 집은 그런 한 인간의 초상을 담고 있다.

한편, 집은 인물의 다른 모습도 엿보게 한다. 집 주변에 화려한 꽃나무를 심고 멋스럽게 가꾼 것은 이영춘 선생의 뜻일까, 구마모토 리헤이의 취향일까? 이영춘 선생 역시 꽃과 나무를 사랑하고 정원 가꾸기에 심취했었다고 한다. 젊은 시절의 그를 기

억하는 어떤 이는 한손엔 왕진가방, 다른 손엔 전지가위를 들 정도로 꽃나무 가꾸기에 푹 빠져있었다고 증언했다. 가을이면 은행나무가 떨어트린 은행을 화롯불에 구우며 행복한 한때를 보냈다고 한다.

집안을 구경하다보면 도무지 시대와 어울리지 않는 예술품들이 보인다. 영국 시골 고성에 있을 법한 목재세공 의자와 벽에 걸린 영국식 풍경화는 이영춘 선생의 수집품이 아니라 구마모토 별장 시절의 소장품일 것이다. 책장에 빼곡하게 꽂힌 서적들은 이영춘 선생의 것들이 틀림없다. 진지한 탐색을 보여주는 서가는 여전히 누군가의 손길을 기다리고 있는 듯했다.

이영춘과 구마모토 두 인물이 겹쳐지면서 팽팽한 긴장관계가 연상된다. 이 땅이 현금인출기에 불과했던 구마모토와 자신의 손과 마음에 모든 것을 걸었던 청년 이영춘의 기싸움이라고나 할까? 일본이 패망한 후 구마모토는 이영춘에게 축하의 인사를 남겼다는 전설 같은 이야기가 전해지는데, 사실 여부를 떠나 두 사람의 관계가 범상치 않았음을 짐작하게 한다.

구마모토 리헤이는 대마도 인근 이키섬 출신이다. 변방 출신이라 일본에서 정치적, 경제적 힘을 갖기 어렵다는 사실을 알았던 그는 일찌감치 한반도로 눈을 돌렸고, 식민지 경영에 성공하여 빠른 속도로 대자본가의 대열에 들어섰다. 그렇게 재산을 불렸음에도 구마모토는 일본의 역사에 족적을 남길 생각은 하지

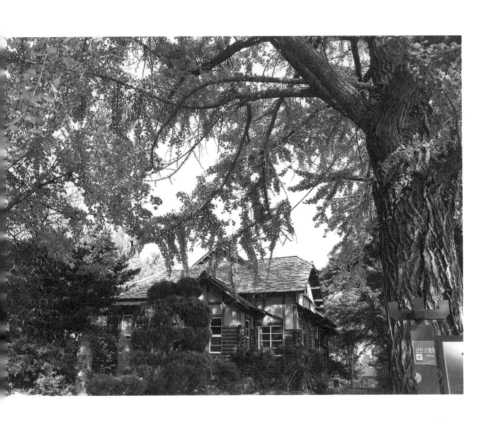

않았다. 현실 파악이 빨랐던 그는 자산을 현금화하여 패전에 대비했고 고향인 이키섬으로 돌아가 여생을 보냈다.

고향 마을의 유지가 된 구마모토는 교육에 힘쓰고 도로와 항만 개선 사업에 거금을 투척하면서 지역 사회에서 추앙받았고, 여생을 충분히 누린 뒤 가족묘에 묻혔다. 고향으로 돌아간 구마모토 리헤이는 다실을 갖춘 고급주택인 벽운장에 살았다. 장지문에는 알알이 잘 여문 금빛 벼 이삭이 화려하게 그려져 있었다고 한다.

이영춘 가옥 : 전북 군산시 동개정길 7 / 전북 유형문화재 제200호

시간과 세상을 연결하는 문

거창 자생의원

건물은 여러 개의 문을 갖는다. 문은 두 공간을 연결하고 이곳을 지나 저곳으로 가는 통로이기도 하지만, 때론 막다른 지점으로 안내하기도 한다. 집이 살아가는 사람의 세계를 담고 있다면 공간이 만들어낸 세계는 무한할 것이다. 하나의 문이 하나의 세계를 연다고 본다면, 여러 개의 방과 거실, 현관, 대문 등으로 이뤄진 우리의 집에도 수많은 세계가 존재하는 셈이다.

경남 거창 자생의원은 수많은 문을 가진 집이다. 1954년 개원한 병원은 거창에서 개원한 외과병원 1호로 기록되어 있다. 서울대 의대 1회 졸업생인 성수현 원장은 한국전쟁 시기 군의관으로 참전했다가 고향으로 돌아와 병원을 열었다. 당시만 해도

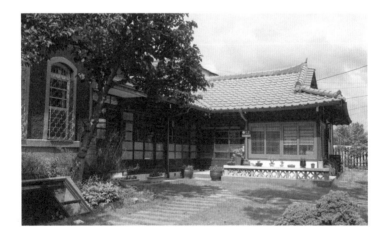

병원이 드물어서 거창 지역뿐 아니라 먼 지역에서까지 환자들이 찾아왔다.

외과병원이었으나 온갖 환자가 들이닥쳤고 의사는 치통부터 출산까지 만병에 대응해야 했다. 미군에서 사용했던 엑스레이 기기를 입수하여 진료에 활용했는데, 당시 물건이 그렇듯 무시무시할 정도로 투박하고 무겁 보이지만 의사가 환자 몸을 손으로 짚어가며 다친 뼈를 맞추던 시절에는 최첨단 의료장비였던 것이다. 성수현 원장은 2003년까지 환자를 진료하다 2008년에 작고했다. 건물은 이제 병원으로써의 기능을 놓은 채 의료박물관으로 사람들을 맞이한다.

자생의원이 건축적으로 흥미로운 건 다양한 문, 다양한 통로를 가졌다는 점이다. 서양식으로 지어진 병원 본관과 개량한옥인 살림집, 그리고 한옥과 서양식 이층 구조가 접목된 병동은 서로 다른 시대와 다른 세계를 향한 문으로 연결되어 있다. 문이 있어 다른 세계들이 동시에 존재하며 부드럽게 스며들고 섞인다.

박공지붕이 매우 독특한 본관에는 효율적인 병원 공간이 삽입되어 있다. 기둥으로 받친 캐노피로 장식된 중앙 현관으로 환자들이 들어오면 양쪽으로 나뉜 공간을 만나게 된다. 오른쪽은 진료실과 약제실, 대기실로 나뉘고 왼쪽은 엑스선실, 수술실이 있다. 약제실과 대기실은 복도 쪽으로 창을 냈다. 최대한 환한 공간을 만들기 위한 합리적인 방법이다. 모든 공간에 장마루

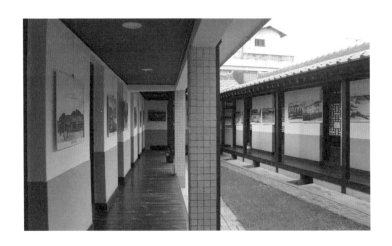

툇마루가 있는 한옥 병동(위)과 병원 본관의 내부 홀(아래).

가 깔려 있는데, 수술실만 작고 푸른 타일이 깔려 있다.

　두 공간을 지나면 T자형으로 나뉜 복도가 나온다. 왼쪽은 병동으로 향하고 오른쪽은 살림집으로 향한다. 병동으로 향하는 문을 열면 중정을 중심으로 툇마루로 연결된 작은 병실들이 칸칸이 이어진다. 가장 앞에 있는 방은 간호사들이 머물렀고, 작은 방은 환자용이다.

　1963년에 콘크리트 구조의 이층 병동을 증축하고 나선, 훨씬 효율적으로 공간을 관리하게 되었다. 2층에 올라가면 환자들이 머물던 병실이 한눈에 보인다. 부족한 간호 인력이 재빨리 환자를 파악하고 움직이도록 최적의 동선을 활용하며 기능적으로 구성한 것이다.

　본관의 오른쪽 복도를 따라 열린 나무문을 통과하면 마치 다른 세계에 온 듯 안락한 풍경이 펼쳐진다. 좋은 부재를 써서 지은 큰 한옥이 이 문을 통해 연결되어 있다. 새로운 삶의 해법들이 반영되어 변화된 한옥이다. 복도는 살림집을 관통하며 방과 서재, 부엌 등으로 이어진다.

　서양식 건물과 한옥이 연결된 방식도 흥미롭지만 한옥 내에서도 빠르게 이동할 수 있도록 동선을 최적화한 것이 인상적이다. 이 정도면 안방에 있다가도 몇 초만에 원장실 의자에 앉을 수 있었겠다. 유리 미닫이문 바깥으로 넓은 마당이 펼쳐진다. 예전엔 마당에 세면장이 있었다. 마당 한쪽의 용도가 불분명한 지

하공간이 있는데, 지금은 꽃나무 화분을 놓아둔 온실이 되었다.

군이 병원과 살림집을 연결할 필요가 있었을까? 정원을 사이에 두고 분리했다면 일상생활이 좀 더 보호되지 않을까? 그러지 않았다는 건 이 집의 주인은 병원으로 가장 빨리 이동하는 것이 무엇보다 우선이있음을 일려준다.

시간과 세상을 가르는 문들이 복도 저편과 이편을 가른다. 할아버지 원장님이 돌아가시기 전까지 진료를 보았다는 책상에는 골동품이 되어버린 램프와 안경첩, 차트들이 놓여 있다. 박물관은 숨소리 없이 조용하다. 과거 그날은 얼마나 다급하고 소란스러웠을까? 문은 조용히 열려있고, 일사불란하게 움직이며 혼란을 수습하던 의사와 간호사들의 모습은 오로지 상상으로만 남아있다.

자생의원(거창근대의료박물관) : 경남 거창군 거창읍 시장1길 32 / 등록문화재 제572호

할아버지의 맛

진천 덕산양조장

나는 할아버지를 본 적이 없다. 내가 태어나기 여섯 해 전, 아버지가 열일곱 살 때 돌아가셨다. 할아버지는 제사상에 놓인 사진으로만 존재했다. 이따금 집안의 이야기에 불쑥 등장해서 빈약한 존재감을 다시 드러내기도 했는데, 그럴 때면 출생의 비밀, 가로챈 유산, 만주로 떠난 유랑민의 애환 등등 TV드라마 같은 스토리가 할아버지를 중심으로 펼쳐졌다.

평범하기 짝이 없는 우리 집안에도 나름의 사연이 있다는 사실이 나는 마음에 들었다. 집안의 빈칸으로 남아있는 할아버지. 나는 할아버지의 빈칸을 채우기 위해 옛 시절을, 그가 살았던 시대를 탐험하고 있는지도 모른다.

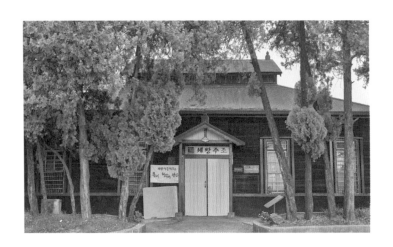

할아버지가 지은 집이라며 뿌듯해하던 덕산양조장 주인의 표정이 잊히지 않았던 것은 유산은커녕 미스터리만 남긴 내 할아버지가 떠올라서였을까? 그날, 양조장에는 솔솔 술 익는 냄새가 흘러나왔다. 콤콤하고 달큰하고 뜨끈한 것들이 두둥실 떠다녔다. 쉼 없이 고두밥을 찌고 종균이 자라고 술이 익어왔으니 집이 술이요, 술이 집이었다.

덕산양조장에서 가장 기억나는 것은 거뭇거뭇한 벽이었다. 거뭇한 것은 세월의 때가 아니라 누룩균의 흔적이며 이 벽이야말로 '집이 술을 빚는다'는 수수께끼의 해답이었다. 두툼한 벽체 사이에 왕겨가 든 흙을 두껍게 채워 종균이 자라도록 했다.

오래 묵은 종균들이 술의 발효를 돕는다. 천장 위에도 왕겨를 두껍게 쌓아 발효되기 좋도록 온도 조절을 했다. 높은 곳에 천창을 두어 통풍을 원활하게 해주는 집의 구조도 술맛을 돋웠다.

양조장에는 국균을 배양하는 종국실, 발효균이 농축된 술을 만드는 주모실, 술을 익히는 사입실, 저장하는 저장실 등의 시설이 있다. 가장 볼만한 곳은 사입실이다. 커다란 술항아리들이 가득한데 심지어 '1935'라고 새겨진 왕독도 있었다.

'수블수블수블(술 익는 소리는 이렇게 멋스럽게 들린다고 한다)' 여기저기서 나직이 오케스트라가 울려 퍼졌다. 고요한 시간 속에서 술이 익는다. 술 익는 소리는 발랄하고, 발효되는 시간은 사려 깊다. 오래된 양조장은 '술도가'라는 정다운 이름이 더 잘 어

울렸다.

"집의 뼈대는 백두산 전나무를 썼어요. 양조장 주변에 측백나무를 가득 심은 것도 옛 사람들의 지혜라고 할까요? 센 바람을 막아주고 바람에 날린 측백나무의 진이 목조건물에 묻어서 벌레가 생기는 걸 막아주거든요. 그러니까 이 집이 술을 빚는 거라 할 수 있죠."

양조장 곳곳을 구경시켜주던 주인의 목소리에 집에 대한 믿음이 가득했다. 과연 집 앞에는 커다란 나무가 있었고, 무성한 가지에 바람이 엉키어 흔들거렸다. 거무스름한 목재들이 세월을 말해주고 있었다.

양조장도 부침의 세월이 있었다. 2대가 경영하던 1990년대에 탁주 산업을 접으면서 양조장을 폐쇄한 것이다. 3대는 할아버지의 유산이 얼마나 귀한 것인지 알았고 가업을 이어받아 십년 만에 건물을 되살렸다. 할아버지에 대한 기억이 어떠한지, 따뜻한 에피소드를 듣지는 못했지만 어린 시절 양조장에서 놀던 기억이 지금의 그를 만들었다는 것만은 알았다.

"이 양조장은 절대 없어지면 안돼요. 그래서 문화재로 등록했죠."

이 집은 등록문화재 제58호다. 2003년에 등록했으니 등록문화재 제도가 시행된 초창기에 한 셈이다. 목조 건축물은 화재가 가장 두려운 일이라 진천군에서 소방대책까지 마련했다며 흥

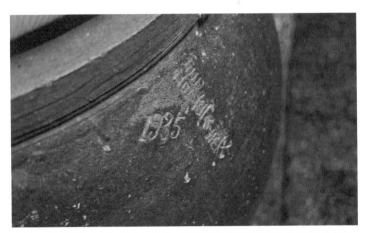

사진은 3대가 운영할 당시의 모습이다. 현재는 세왕주조에서 덕산양조장으로 옛 이름을 되찾았다.

분된 얼굴이었다. 뒤늦게 그의 얼굴이 불쾌하다는 걸 알았다.

　　덕산양조장을 다시 떠올린 것은 서점에서 잡지를 넘겨보다가 '덕산양조장, 새 주인을 만나다'라는 제목을 보면서였다. 3대에 이어 양조장 재건에 도움을 준 다른 이가 이어받았다는 소식이었다. 새로운 주인도 이전의 주인과 같은 이야기를 했다. 집이 술을 만든다고, 술맛을 예전처럼 똑같이 내주는 귀한 집이라고 말이다.

　　집집마다 술을 담그던 시절이 있었다. 할아버지는 돌아가실 때까지 할머니가 빚은 술을 즐겼다고 한다. 술독에서 익어가는 술을 몰래 한 국자 뜬 할아버지가 더할 나위 없이 행복해보였다고 아버지는 회고했다.

　　나는 할아버지 얼굴도 모르지만 할머니 술맛도 모른다. 할아버지의 좌절도, 할머니의 꿈도, 모르는 게 너무 많다. 할아버지의 맛이 무엇일까 떠올리면 그 오래된 양조장에 가고 싶다. 그날 양조장에서 사온 막걸리는 참 맛있었다.

덕산양조장 : 충북 진천군 덕산읍 초금로 712 / 등록문화재 제58호

물의 역설

익산 익옥수리조합

근대건축여행으로 첫손에 꼽는 도시 하면 군산이다. 그런데 도시 주변으로 넓은 농토를 보유하고 남쪽으로 만경강이 유유히 흐르는 익산 또한 품은 이야기가 만만치 않다. 전북의 근대건축유산은 대부분 미곡수탈의 현장이다. 일제강점기 전북은 일본인들이 집단으로 이주해서 대농장을 설립하며 농업기업을 형성했다.

초기 이주 일본인들은 고향에서 농토를 잃었거나 농업환경이 좋지 않아서 건너온 이들이 대부분이었다. 이들은 자작농이 되고자했지만 얼마 지나지 않아 동양척식주식회사에서 저렴한 이자로 땅을 빌리거나 매입하여 한국인 소작농을 부리며 지

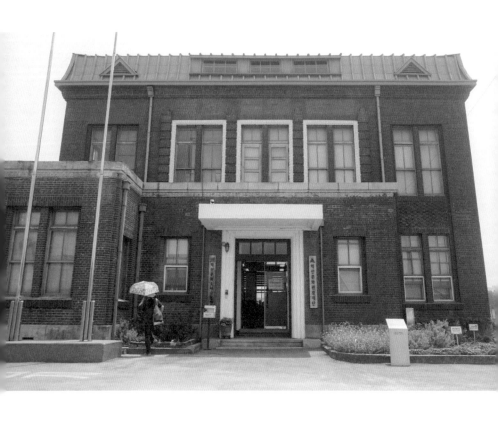

주가 되는 쪽이 훨씬 수월하다는 것을 알았다. 투자자들을 유치해서 대규모 농장을 경영한 이도 많았다. 이를 '농장형 지주제'라고 한다.

군산에서 전주까지 일본인 대지주의 농장사무소와 살림집, 간이역, 수리시설, 장고, 농업 관련 공장, 시장 등을 함께 살펴보면 소위 일본인 대농장주의 경영(농업수탈)이 어떤 식으로 이루어졌는지 큰 맥락을 이해할 수 있다. 건축유산에 얽힌 이야기들만 연결해도 저절로 역사 공부가 된다.

구마모토, 시마타니, 하시모토 등 대농장주의 이름을 따라 군산에서 김제, 정읍으로 이어지는 평야지대를 둘러보는 것을 첫 번째 여행코스로, 익산 시내와 춘포, 삼례, 전주로 이어지는 만경강 루트를 두 번째 여행코스로 하면 전북의 근대건축 지도를 어느 정도 완성할 수 있다.

익산 구도심에 삼선병원을 개조한 근대역사관이 개관했고, 춘포리 농장 가옥과 춘포역도 복원되어 있어 문화유산의 종류도 다채롭다. 만경강을 따라가는 이 여행은 익옥수리조합에서 시작하면 맞춤하다.

익옥수리조합은 붉은 벽돌과 석재로 모양을 내고 함석판으로 맨사드 지붕(mansard roof: 이중경사지붕)을 올린 서양식 이층 건물이다. 우리나라에선 1920~30년대 유행했던 건축양식으로 강경의 은행, 목포의 사무실, 김제의 조합 등이 이에 해당한다.

맨사드 지붕은 프랑스 파리의 지붕을 떠올리면 된다. 대들보가 있는 안쪽은 경사가 완만한 박공지붕을 얹고 가장자리에는 경사가 급한 지붕을 얹는다. 각 면의 지붕이 모두 사각형으로 단단하게 보이는 것이 특징이며, 지붕창이 있는 넓은 다락방을 살림공간으로 활용하기에도 좋다.

수많은 근대건축유산을 탐방했지만, 지붕층까지 공개한 곳은 익옥수리조합이 처음이었다(마지막이 아니길 바란다). 방문 당시엔 익산문화재단에서 사무실로 쓰고 있었는데, 뜬금없이 현관문을 삐걱 열고 들어온 관람객을 흔쾌히 맞이해준 기억이 난다.

1층은 옛 모습이 슬쩍 남아있는 정도였고, 2층 문서고는 회의실로 개조되어 옛 흔적이라고는 길쭉한 창문과 거기서 들어오는 빛줄기뿐이었다. 아쉬워하며 몸을 돌리는 나에게 안내해주던 직원이 가파른 나무계단을 손짓해보였다.

"지붕층을 꼭 올라가보셔야 해요."

계단 중간쯤에 '서고'라고 적힌 나무문을 밀면, 지붕층으로 이어진다. 문을 열자마자 감탄사가 튀어나왔다. 직원은 이해한다는 듯, 모든 사람들이 다 그런다는 듯, 충분히 구경하고 내려오라며 배려해주었다. 먼지가 많이 쌓였으니 조심하라는 충고도 잊지 않았다.

넓은 창고로 쓸 수 있을 만한 다락방이 등장했다. 굵은 나무대공을 구조적으로 짜맞춘 지붕구조물에 감탄이 흘러나왔다.

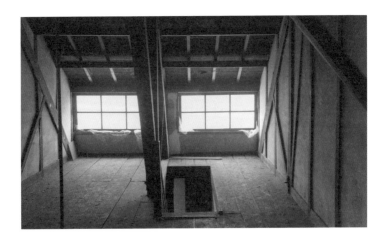

네 면으로 도머창이라 불리는 지붕창이 크게 나있어 조명을 켜지 않아도 환했다.

창밖으로 시간이 멈춘 듯한 구도심의 풍경이 보였다. 옛날 관사처럼 보이는 집, 60~70년대 한꺼번에 지어진 단독주택촌…. 그런 흔적들을 더듬느라 시간이 훌쩍 흐른 줄도 몰랐다. 그런데 지붕층 내부가 왠지 어디선가 본 듯했다. 영화 〈동주〉에서 송몽규가 친구들과 모여 시국 토론을 벌이던 교토의 좁은 창고! 흑백영화여서 더더욱 저 먼 시간 속의 현장처럼 보였던 그 장소가 바로 이곳이었다.

수리조합은 저수지처럼 농사에 반드시 필요한 물과 관련된 시설을 건설하거나 이를 바탕으로 농지를 개량하는 등의 다양한 개발을 시도해온 단체다. 익옥수리조합은 1920년에 설립되었고 이 건물은 1930년에 완공되었다. 우리나라 최초의 댐으로 알려진 대아댐 공사와 목천 일대의 토지개량사업을 진행해서 성과를 올렸다. 조합 사무실을 유럽풍으로 위풍당당하게 지은 것은 일련의 사업이 성공적이었다는 의미다. 그런데 그건 대체 누구를 위한 성공이었을까?

익옥수리조합에서는 '후지이 간타로'라는 인물을 만나게 된다. 면화와 미곡을 유통하는 상인이었던 후지이는 일찌감치 대농장사업의 가능성을 간파하고 '불이흥업'이라는 주식회사형 농장을 설립했다. 불이흥업은 군산, 철원, 평북 용강 등지에 6개

의 대규모 농장을 세웠는데 후지이의 전략은 바로 물과 깊은 관련이 있었다.

옥토가 아니라 척박한 토지를 싼값에 사들여 엄청난 토지를 소유한 다음, 가난한 농부들을 고용하여 토지를 개량하여 좋은 농토로 만들었다. 넓은 농토를 개간하고 생산량을 늘리기 위해서는 수리시설이 반드시 필요했다. 땅은 만들 수 있었지만 물 없이는 농사가 불가능했다. 후지이는 물을 만들어냈다. 사라진 저수지를 찾아 복원하고 댐을 건설하며 물을 장악했다. 수리조합은 그를 '전북의 수리왕'으로 만들어주었고 불이흥업은 국내 최대의 농업회사로 군림했다.

누구를 위한 성공이었는지 물을 필요도 없다. 수리조합은 총독부가 추진한 산미증산계획의 첨병이었다. 늘어난 생산량은 일본인 지주에게 돌아갔고, 댐 건설은 한국인에게 속해있던 비옥한 농토를 수몰시켜 엄청난 손실을 입혔다. 개간 작업은 물론 공사비와 각종 개발비용은 한국인 소작농에게 전가되었다. 전북의 한국인 지주들은 땅을 잃었고 불이농장에서는 노동쟁의가 끊이지 않았다. 수리조합 반대운동도 일어났다.

강물은 그 시절을 기억하고 있을까? 시간은 강물처럼 흘러가지만 옛 건물에는 시대의 순간들이 고여 우리에게 이야기를 건넨다. 유럽풍으로 멋스럽게 지어진 건물이 역설적으로 당시의 아픔을 증명하고, 태생적으로 불순한 건물들이 역사의 빈틈을

채워준다.

 지나간 세계의 이야기들이 새롭게 발굴되고 기록되려면 건물, 그 실물이 남아있어야 한다. 식민지 시대의 건축물에 근대 건축유산이라는 명예로운 이름을 부여하고 지켜가는 이유는 바로 그것이다.

4. 떠도는 집에 마음이 머물다

길 잃은, 잠들어 있는, 꿈꾸는

서울 벨기에 영사관

벨기에 영사관은 비운의 건물이다. 대한제국의 황제가 머물던 경운궁(덕수궁)을 초입에 둔 정동길은 영국, 미국, 러시아 등 많은 공관들이 포진하고 있는 외교의 거리이자 신식호텔과 개신교 교회가 그 틈을 채우고 있어 서양인들이 가장 많았던 지역이다. 이미 선점한 국가들이 복닥복닥 자리를 차지하고 있으니 대한제국과 1901년 수교를 맺은 외교 후발주자인 벨기에로서는 공관의 위치 또한 그리 녹록지 않았을지 모르겠다.

열강의 틈새를 비집고 잠시 공관을 열기는 했으나 새 공관을 지을 지역을 물색하면서 지금의 회현동을 낙점했다. 이는 꽤나 의미심장한 선택이었다. 진고개라 불리던 이곳은 청국영사관

(현 명동 중국대사관 위치)과 일본영사관(현 신세계백화점 위치)이 위치한 요지 중의 요지였다.

2년여의 공사를 끝내고 1905년 개관한 건물을 살펴보면, 붉은 벽돌로 벽체를 쌓고 웅장한 기둥으로 입구를 장식한 이층 건물이었다. 측면으로 아름다운 테라스가 펼쳐지고 가로로 분할된 벽체 장식이 남부 유럽의 밝은 기운을 느끼게 했다. 당시 서울에 들어서던 양관들이 위풍당당한 입구와 과장된 지붕을 강조했던 것과는 다른 이탈리아 르네상스풍 건축이었다. 정원에는 삼백 그루의 장미나무를 심어 계절을 아름답게 수놓았다.

꽃같은 시절은 짧았다. 1905년의 을사늑약과 1910년의 한일병합으로 대한제국의 외교권이 일본에게 넘어가자 영사관의 업무는 유명무실해지고 말았다. 제1차 세계대전이 발발하고 영구중립국을 선포했던 벨기에 또한 전쟁의 소용돌이에 휩쓸린 뒤엔 건물을 정리하고 외교관들이 모두 철수했다.

건물의 역사는 완전히 다른 방향으로 흘러갔다. 여러 소유주를 전전하다 일본 해군성의 관저가 되었다. 장미나무들도 팔려나갔다. 장미나무는 철도호텔(현 조선호텔)이 환구단 언저리에 꾸민 월계정원으로 옮겨져 청춘남녀들의 로맨스에 향기를 더해주며 제 역할을 다했지만, 건물은 제 역할을 다하지 못했다.

한국상업은행의 소유가 되어 창고로 사용되었던 건 굴욕적인 사건이었다. 1977년에는 사적으로 지정되었으나 높고 큰

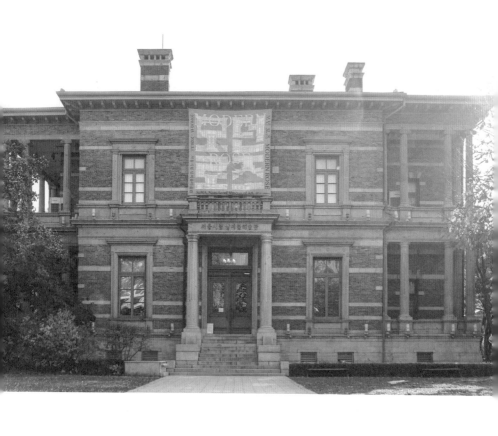

신축건물을 짓게 되자 자리마저 옮겨야하는 상황이 되었다. 당시만 해도 허허벌판이었던 사당역 주변에 뜬금없이 르네상스풍 양관이 자리 잡게 된 것은 이런 연유였다.

건물도 이사를 한다. '이축 복원'은 건물을 해체하여 다른 곳에 옮긴 뒤 원래대로 재조립하여 복원하는 작업이다. 사적으로 지정된 양관의 이사는 장장 5년여의 시간이 걸렸다. 국내 최초로 사적 건물을 이축 복원하는 중차대한 사건이었다.

해체 공사는 지붕에서 시작된다. 동판 지붕의 부식된 부분을 제거하고 판재와 부재들을 파손 없이 떼어낸다. 다음으로 목재의 해체가 이어진다. 다락과 2층의 슬래브, 1층의 마루널, 창문틀, 문틀, 계단 등 다수의 목재가 이때 정리되었다.

세 번째 작업은 벽돌이다. 파손되지 않은 벽돌을 찾아내어 회반죽 모르타르를 제거한 뒤 수거했다. 네 번째 작업은 창 주변을 장식하는 석재들이다. 무게가 상당한 석재들을 해체 운반할 때는 대형 크레인이 동원되었다.

다섯 번째 작업은 석재 기둥이다. 1층의 이오니아식 기둥과 2층 도리아식 기둥은 운반이 어려워 각각 네 부분으로 나누어 이동한 뒤 복원했다. 여섯째는 작지만 중요한 장식들을 해체하여 수거했다. 벽과 천장의 이음새를 장식하거나 천장과 상들리에를 장식하는 몰딩 장식을 정밀실측한 뒤 해체했다.

특히 외부로 나온 테라스는 바닥을 장식한 타일이 보물이

나 다름없었다. 벽돌은 유사하게 만들 수 있지만 백 년 전의 타일을 재생산하기란 불가능에 가까운 일이다. 그러므로 파손을 줄이는 게 관건이었다. 같은 위치에 재사용하기 위해 부재에 부호를 표시해가며 서로 어긋남이 없도록 했다.

정성을 기울인 이축 복원의 결과로 건물은 이전 전과 다름없는 완벽한 외형을 갖게 되었다. 타일 장식도 구경할 수 있고 짙은 색 마루로 덮인 복도와 계단, 높은 천장에 매달린 등을 바라보노라면 다른 세상에 들어온 듯한 착각에 빠진다. 그러나 손상이 없는 완벽한 재현은 결코 아니다.

영구적인 정착을 위해 바닥을 철근콘크리트조로 시공하고 전시장으로 용도변경하면서 몇 개의 벽체와 기둥이 쓸모없어졌다. 벽난로와 굴뚝은 서로 연결되지 않아 불을 피울 수 없게 되었다. 내부 기둥도 새로 만들어 세웠다. 사용되지 못한 부재들은 건물 다락층에 보관되어 있다.

오랫동안 우리는 귀한 건물을 제대로 사용할 기회를 내려놓고 있었다. 이 건물은 20세기 초에 지어진 다른 양관과는 다른 새로운 양식의 대저택이라는 특성을 갖고 있지만, 공간에 어울리는 활동은 거의 일어나지 않았다. 서울시립미술관의 분관으로 사용되면서도 다른 전시장과 크게 다를 바 없이 작품의 전시 위주로 이어져올 뿐이었다.

2019년 열린 '모던 로즈' 전시는 이 건물의 시간을 다른 방

향으로 향하게 만든 사건이었다. 옛 영사관 건물을 모던 로즈라고 칭하며, 다른 시대의 산물임이 명백한 이 건물의 지나온 시간을 탐구하는 첫 번째 걸음이었다. 이제야 건물은 저 먼 역사와 지금이, 여기와 저기가 서로 연결되는 심리적 좌표점을 가질 수 있게 되었다.

어떤 낯선 시대와 몸으로 만나는 행위는 오래된 건축이 선사하는 가장 명료하고 신비로운 경험이다. 사적으로 지정되어 있음에도 그 중요성에 비해 알려진 게 많지 않았던 이 건물이 비로소 이야기를 털어놓고 이야기를 모으며 앞으로 나아가기 시작했다.

내 관심을 끈 것은 특별 행사인 다락층 탐방이었다. 꽤 치열했던 예매에 성공한 나는 두근거리는 마음으로 미술관이 된 영사관의 무거운 문을 밀어 열고 2층으로 올라갔다. 오른편 방으로 들어갔더니 벽면에 평소엔 열리지 않는 문이 열려있었다. 이곳은 윗층으로 올라가는 계단이 있는 작은 현관으로 연결된다. 한 사람씩 계단을 올라 한번도 공개되지 않았던 그곳으로 들어갔다. 촬영은 허가되지 않았다.

다락층이라 해도 창으로 볕이 들어와 환했고, 걸어 다닐 정도의 높이는 되었다. 통로에 몰딩과 목재들이 쌓여있고 그 앞에 번호표가 있었다. 석재와 조각, 조형적인 장식들은 모두 방 안에 있었다. 남은 부재들은 활용될 기회가 없을지도 모른다. 어쩌면

과거의 누락된 흔적으로 잠들어있는 것이 그것들의 역할일 것이다. 어떤 부재인지, 적힌 번호는 무엇을 의미하는지, 아무도 알려주지 않았다. 머지않아 아무도 모르게 되는 날이 올지도 모른다.

쌓여있는 재료들 사이에 천사인지 아이인지 눈을 감고 있는 작은 얼굴 조각도 있었다. 이 건물 어디에 장식되었던 걸까? 혹시 옛날엔 정원에 분수가 있었던 것은 아닐까? 꿈꾸는 아이 같은 얼굴이 이 건물의 지금 모습인 것만 같아서 오랫동안 바라보았다.

벨기에 영사관(서울시립미술관 남서울분관) : 서울시 관악구 남부순환로 2076 / 사적 제254호

그때는 있었고 지금은 없는 것

포항 구룡포 일본인 가옥 거리

그 집에 가면 얼마만큼 진실을 알 수 있을까? 십여 년 전쯤 포항 구룡포 장안마을을 찾은 적 있다. 사진동호회가 찍은 몇 장의 사진과 장안마을이라는 단서만 가지고 무작정 구룡포로 향했다. 해안가를 따라 내려가는데, 횟집들이 늘어선 평범한 어항(漁港) 뒤쪽으로 골목이 거미줄처럼 펼쳐진 마을이 하나 나타났다.

골목 안으로 들어서는 순간, 시간이 거꾸로 흐른 것 같았다. 일본식 목조 가옥들이 골목 양편으로 빽빽했다. 낡은 집에선 오래되었으리라 짐작되는 라디오에서 음악이 흘러나왔다. 고요한 거리를 제법 오래 걸었지만 사람을 만날 수는 없었다. 집에서 식사를 하고 라디오를 듣고 조용히 살림을 사는 그런 동네였다.

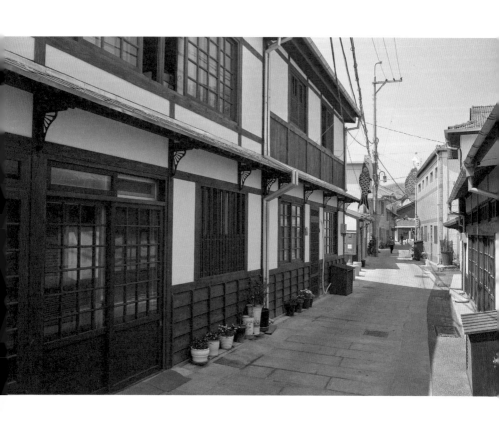

골목 중간쯤에 옛날 상업지도가 붙어있었다. 한글이 없었지만, 골목의 가게들을 소개해놓은 지도란 걸 알아챌 수 있었다. 일본관광객들이 심심치 않게 찾아오는 듯했다.

옥상에 낡은 물탱크가 있는 시커먼 건물은 통조림 가공공장이라는데, 일거리가 도통 없는지 고요히 낡아가고 있었다. 동네 초입에 있는 커다란 일본식 가옥은 떵떵거리며 살았던 거부의 생활이 고스란히 보였다. 마을 유지인 하시모토 젠키치 가족이 살았다는 이 저택은 군데군데 녹슬고 힘겹게 지탱하는 듯 보였지만 위엄과 비밀스러움을 간직하고 있었다.

이층으로 창문이 길게 난 큰 집은 연회실이 딸린 음식점이었을 것이다. 창문 밖을 두른 난간에 새겨진 벚꽃 무늬가 거리에서도 또렷이 보였다. 능소화가 활짝 핀 옛날 여관도 남아 있었다. 언제부터인가 살림집으로 쓰게 된 모양이었다.

몇 년 후 다시 마을을 찾았을 때 기억 속의 집들은 많이 달라져 있었다. '구룡포 일본인가옥거리'로 재구성된 마을은 어중간한 관광지가 되어 있었다. 하시모토 젠키치 주택이 말끔하게 정돈된 것까지는 좋았으나 당시 화려했던 일본인들의 삶을 박제하듯 인형으로 꾸며놓은 것은 몹시 불편했다. 옛날 여관은 번잡한 식당이 되었고, 카페로 영업하다가 '임대'라는 푯말이 붙은 모퉁이 집은 쓸쓸해 보였다.

그때 라디오가 흘러나오던 그 집도 이사를 갔을까? 살던

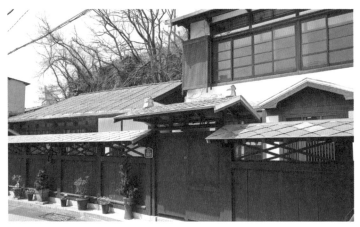

고요히 낡아가던 마을(위)은 일본인가옥거리(아래)로 단장되었다. 이 변화는 역사를 되살린 것도, 마을을 되살린 것도 아니었다.

사람들이 여전히 여기 살고 있을까? 자본과 과욕이 주민의 생활과 살아온 시간마저 빼앗는 것 같아 들여다보기가 민망했다.

최근 구룡포를 다시 떠올리게 된 것은 우뭇가사리 때문이었다. 부산에서 흔히 먹는 우뭇가사리(한천)가 든 냉콩국을 다른 지역에서는 전혀 먹지 않는다는 사실이 의아해서 찾아보다가 우뭇가사리가 일제강점기 일본에 산업용으로 수출하던 품목이었고 이들을 채취하기 위해 제주해녀들이 원정 물질까지 왔었다는 사실을 알게 되었다.

당시 제주 해안은 잠수 장비를 갖춘 일본 잠수사들에게 접수된 상황이라 제주에서 일거리를 찾지 못한 해녀들이 가깝게는 남해와 부산, 멀리는 동해, 더 멀리는 블라디보스토크까지 원정 물질을 떠났다. 일본 해녀들을 대신하기 위해 일본으로 떠난 해녀들도 있었다.

부산에 온 해녀들이 주로 채취하던 것이 우뭇가사리였다. 채취해서 팔다가 먹게 되었을 우뭇가사리는 일제강점기의 아픈 역사의 흔적이자 물 따라 오가던 사람들이 남긴 이야기의 잔해였다.

'물 따라 오가는 사람들의 역사'라면 구룡포를 빼놓을 수 없다. 일제강점기 동해안을 대표하던 어항 구룡포는 일본인들이 집단으로 이주해 정착한 곳이었다. 일본 바다에서 경쟁적인 남

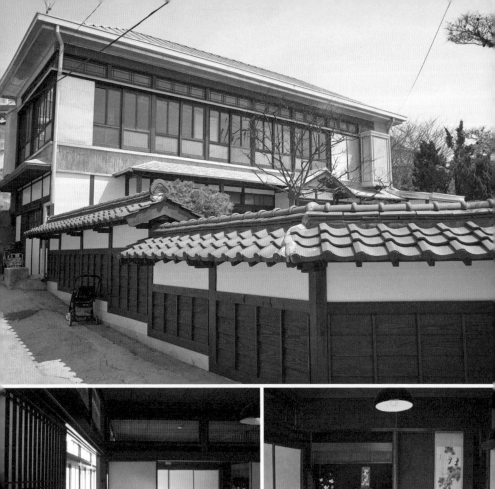

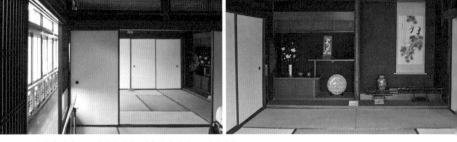

복원된 하시모토 젠키치 가옥. 마을에서 가장 큰 저택이다.

획으로 살길이 막막해진 어부들이 한반도로 눈을 돌렸고 고등어가 풍어를 이루는 구룡포를 만난 것이다. 가가와현과 오카야마현에서 온 어민들은 기동 선박과 각종 기계 장비를 이끌고 한갓진 어촌에 들어왔다.

일본인들은 해안가를 정비해서 도시를 만들고 고등어 황금시대를 열었다. 구룡포 앞바다에는 배들이 가득 찼다. 선주가 어부들을 고용하는 방식으로 조업했는데, 600여 척의 어선 중 500여 척이 일본인 소유였고, 만여 명에 달하는 어부들 중 90퍼센트는 타지에서 온 한국인이었다.

한번 조업을 시작하면 몇 달을 머무르는 일이다 보니 자연스럽게 여관이며 유흥가도 형성되었지만 근대식으로 치장하고 큰 규모로 영업했던 곳은 모두 일본인의 소유였다.

마을 단위로 고향을 떠나 정착한 일본 어민들은 구룡포뿐 아니라 장생포, 통영 미륵도, 거문도, 나로도 등지에서도 확인된다. 오랜 시간 동안 한국인들이 들어와 살면서 삶의 흔적이 덧입혀졌지만 마을 구조를 들여다보면 숨겨진 과거가 드러나듯 일제 강점기의 풍경을 발견하게 된다. 일방적인 수탈의 풍경도 읽을 수 있지만 두 집단의 복잡한 관계는 지금 우리의 감수성으로 이해하지 못하는 부분도 많다.

경상도 해안의 어획물들은 일본 유통사를 거쳐 부산으로 옮겨졌다. 여기서 일본인들이 주축이 된 어업조합을 통해 일본

으로 보내졌다. 한국인 선박주도 분명 있었고 어부와 해녀들도 적극적으로 생업에 종사했으며 일본인 어부나 해녀와 공생관계에 있었던 것도 사실이다. 일제 패망 후 일본인들과 한국인들이 눈물의 작별을 했다는 이야기도 전해온다. 그러나 어촌에서 자행된 내재적 차별과 제도적인 제한도 사실이며, 미곡과 광물자원과 마찬가지로 바다자원도 수탈의 대상이었다는 것도 명백한 사실이다.

관광지로 변해 버린 구룡포에서 설명하기 어려운 서글픔을 느끼게 된 이유는 무엇일까? 내가 처음 구룡포를 발견했을 그때는 거기에 무엇이 있었다. 두루마리처럼 말려 있는 시대의 비밀이 있었고, 그 이야기를 들려줄 사람들이 있었다.

분명 그때는 있었다. 복잡하고 슬프고 희망차고 풍부한 무엇이 있었다. 하지만 지금은 사라졌다. 드라마 촬영지 앞에 줄을 서서 사진 찍고 싶어 하는 관광객들과 요란한 장식들이 난무하는 거리만 있을 뿐, 굴곡진 골목이 보여주고자 했던 마을은 사라지고 없었다.

포항 구룡포 일본인 가옥 거리 : 경북 포항시 남구 구룡포읍 구룡포길

우리를 불편하게 하는 것들

인천 삼릉사택

이름은 힘이 세다. 한번 생겨난 이름은 여간해서는 사라지지 않는다. 삼릉(三菱)은 '세 개의 마름모'라는 뜻으로 우리에게 미쓰비시로 알려진 일본기업의 한자명이다. 또한 인천 부평 2동의 한 지역을 부르는 이름이다. 그 이유는 미쓰비시제강의 대규모 군수공장이 들어섰고 수많은 노동자들이 그 이름 아래에서 힘겹게 일했던 흔적이 남아있기 때문이다.

군수공장 사택지가 조성되면서 '삼릉사택'이라고 부르던 것이 이 동네의 이름이 되었다. 미쓰비시공장은 철거되고 그 자리에 부평공원이 조성되었지만, 사택은 사람들이 계속 살아오면서 삼릉의 기억을 되풀이한다. 한때 당연하게 사용되었던 그 이

름이 지금은 불편해졌다. 아픈 기억이 스며든 낡은 집을 어쩔 도리 없이 두고 보아야 하는 상황이기 때문이다.

전답으로 가득했던 부평역 일대가 도시로 성장하게 된 것은 1930년대 후반 일제가 인천육군조병창 제1제조소를 조성하고 이와 함께 다양한 군수기업들이 공장을 세우면서부터다. 부평 조병창은 병참기지화의 첨병이었다.

1938년 부평에 공장을 세운 히로나카상공을 1942년 미쓰비시제강이 인수하여 미쓰비시제강㈜ 인천제작소로 재편했다. 이 업체는 일본 군수성의 관리하에 운영되었다. 미쓰비시제강 부평공장에서 생산된 주요 물품은 방탄용 강판 가공품이었고 그

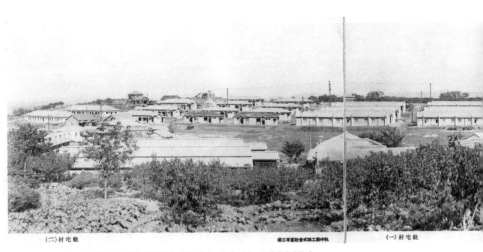

히로나카상공 부평공장 사택촌을 담은 엽서. 사진 제공: 부평역사박물관

외에도 주강, 형단조, 박격포 등이 제조되었다. 미쓰비시제강은
평양에도 핵심시설을 두고 있었다. 인천제조소의 규모를 훨씬
웃도는 평양제조소는 해군함정본부 관리공장으로 지정되어 선
박용 철강을 만들어 납품했다.

공장이 들어서고 노동자들이 각지에서 몰려오자 도로를
넓히고 공장사택과 부영주택들을 지었다. 미쓰비시제강은 히로
나카상공 때 지어진 사택을 더욱 확장했다.

1944년까지 사택촌의 규모는 직원사택 97동, 공원사택 42
동, 합숙소와 공동욕탕이 52동으로 모두 191동의 건물이 있었
다. 한옥으로 지어진 사택도 있었고, 공원사택의 비중이 점점 늘
어났다. 그만큼 한국인의 강제동원도 늘어났다고 보아야 맞겠다.

1948년의 삼릉사택지 풍경

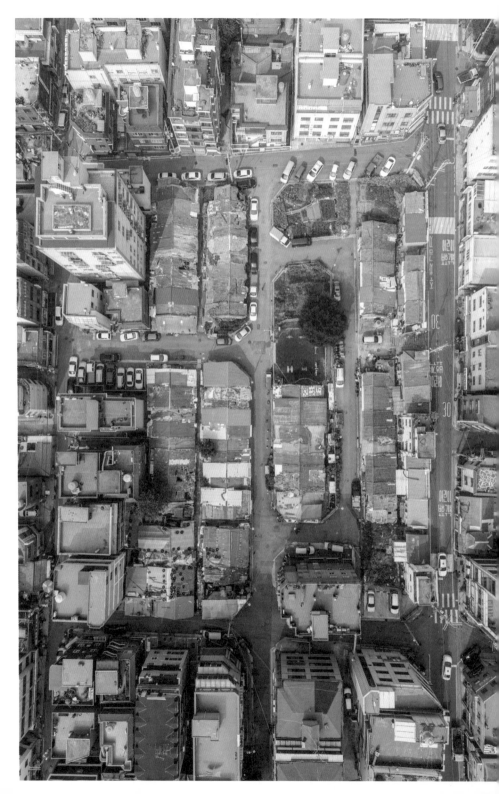

지금 이곳은 어떤 모습일까? 삼릉사택지의 규모는 골목골목을 걸어보고서야 가늠할 수 있다. 80년대 단독주택과 연립주택, 90년대 아파트 등 다양한 시기의 집들 사이에 옛 공장 사택들이 변화무쌍한 외관을 유지하며 자리 잡고 있다.

사택지도 먼저 지어진 구사택지가 있고 공장이 확장된 후에 세워진 신사택지가 있다. 옛 동네가 그러하듯 도로가 확장되면서 잘려나가듯 철거된 집들도 있고 불편한 구조를 개선하지 못한 채 몹시 노후화된 상태로 지금껏 남아있다. 재개발 계획이 발표된 후엔 사람들이 떠나면서 빈집이 늘어나는 추세다.

동네를 돌다보면 놀랍게도 두 세대가 살던 2호 사택 몇 채를 어렵지 않게 발견할 수 있다. 오래된 집이라 해도 번듯하게 지어진 단독주택이라 지속적으로 생활이 가능했던 것이다. 이렇듯 골목과 담까지도 옛 모습 그대로 유지되는 곳이 있는가 하면, 10호가 함께 거주하던 연립 사택들은 대부분 세월을 이기지 못해 서서히 무너지고 있다.

집들이 줄지어 서있다고 해서 '줄사택'이라는 별명을 갖게 된 삼릉 신사택지는 노후가 심각해서 일촉즉발의 위기를 느끼게 하는 문제적 장소다. 근처에는 1930년대 조성된 한옥촌인 부영주택단지도 남아있는데, 재개발만 기다리는 빈집들이 많아 남루하고 혼란한 풍경을 더한다.

최근 부평 삼릉은 근대건축 보존과 관련해서 뜨거운 관심

을 받고 있다. 보존과 개발의 조율이 늦어지면서 빈집들이 훼손되면 환경정비의 목적으로 건물을 철거하는 일이 반복되고 있다. 방치와 훼손이 계속되자 연구자, 학자들이 나서서 하나라도 더 남겨야 한다고 목소리를 높이고 있다. 태평양전쟁시기 강제동원의 현장이자 당시 노동자주택이라는 특수시설이 광범위하게 남아있는 이 지역의 역사와 흔적을 그대로 묻어버릴 수 없다고 말이다.

역사적 장소로 남겨두어야 할까, 허물고 주민들에게 더 좋은 주거를 공급해야할까? 다가올 시간을 견뎌낼 수 없는 연약한 집들 앞에서 우리가 할 일은 무엇일까?

옛 집과 어떻게 공존할 것인가? 이 질문을 논의하는 과정은 과거사에 대한 우리의 태도를 거울처럼 비춘다. 부평 삼릉은 앞 세대가 이루지 못한 과거 청산의 역할이 우리 앞으로 파도처럼 밀려왔음을 명백히 보여주는 사건이다. 분명 우리는 이러지도 저러지도 못하고 어정쩡한 태도를 고수할 테고, 시간을 견디지 못하는 장소는 사라지게 될 것이다.

과거를 어떻게 기억하고 과거와 어떻게 화해하는지, 과거의 아픔을 어떻게 회복해야 하는지를 우리는 배우지 못했다. 그래서 지금껏 유보적인 태도로 일관해왔다. 외면하고 망각한다 해서 그 과거는 없었던 일이 되지 않음을 알면서도 말이다. 과거는 언제나 흐트러진 현장으로 도처에 있으며 사라졌다가도 다시 등장할 것이다. 변이된 생명체로 불쑥불쑥 나타나 내내 우리를

불편하게 만들 것이다.

　　부평역사박물관에서 펴낸 학술총서《미쓰비시를 품은 여
백 사택마을 부평삼릉(2016)》에는 이런 내용이 있다. 1947년 일
본 대장성에서 작성한 자료에는 한반도 내 노무자 동원 현황을
총 650만여 명이라고 정리했다. 그러나 조선총독부와 전범기업
에서 작성한 동원인력 명부는 지금껏 발견된 바 없다. 미쓰비시
만 해도 일본과 한반도 전역, 만주, 사할린, 남양군도에 이르기까
지 공장, 농장, 탄광 등 총 284개의 사업장이 있었지만, 인천공장
에 동원된 한국인이 몇 명인지조차 정확한 숫자를 내놓지 못했다.
　　우리 정부가 피징용자 명부를 정리한 적이 있으나 불충분
한 자료로 남고 말았다. 그 이유는 우리를 슬프게 한다. 이미 고
인이 되었거나, 아픈 과거를 들추길 꺼려 신고가 미비했던 이유
도 있지만, 식민지 상황에 익숙해진 당시 사람들은 착취를 당하
면서도 자신이 강제동원되었다는 사실을 인지하지 못했던 것이
다. 현재 미쓰비시제강 인천공장에서 일했다고 신고한 사람은
단 두 명뿐이다. 학술총서에는 그 중 한 분과의 구술 작업이 담
겨있다. 그는 자신이 2급기술자로 일했으며 강제동원 피해자가
아니라고 말했다.

삼릉 사택 : 인천시 부평구 부영로 일대

집, 비탈에 서다

부산 아미동 • 감천동 문화마을

삶을 결정하는 건 우연일까, 아니면 의지일까? 어떤 사람들은 제비뽑기로 인생이 결정되었다. 1954년, 부산역 앞에 모여 있던 전재민(戰災民: 전쟁으로 재난을 입은 사람)들의 손에 공무원이 들려준 쪽지에는 '아미동'이라 적혀 있었다. 어떤 사람은 영도 청학동, 괴정 새마을 등 다른 동네가 적힌 종이를 받았다.

'아미동'이라는 세 글자를 본 사람들은 그래도 다행이었다. 항구가 멀지 않았고 국제시장도 가까워 일자리를 얻을 기회가 많기 때문이다. 아무리 후생주택(미국의 원조로 지어 서민들에게 제공된 주택. 하루 벌어 하루 먹고 살던 전재민들에게는 그림의 떡이었다)에서 살 기회가 생긴다고 해도 청학동이나 괴정에서 시내로 일하러

오기란 쉽지 않은 일이었다.

전쟁으로 부산의 풍경은 완전히 바뀌었다. 폭격의 피해는 없었지만 몰려든 피란민들로 도시가 제대로 기능하지 못했다. 산등성이, 항구, 시내 구석구석에 판잣집이 빼곡하게 들어섰다. 화재도 자주 일어났고 도시 미관은 물론 생활도 건전성과는 거리가 멀었다.

부산시는 지속적으로 도심의 불량주택을 철거하고 사람들을 외곽으로 이주시켰다. 전란으로 고향을 떠나온 사람들은 전란 이후에도 고향으로 돌아가지 못하고 다시 이주민의 대열에 들어서야 했다. 그 전까지만 해도 도심의 확산을 막고 있던 산과 언덕이 이때부터 사람 사는 동네로 바뀌었다.

아미동은 아미산과 천마산 사이의 비탈진 동네다. 일본인들이 만들어 놓은 묘지와 사찰이 있을 뿐 인적이 드물고 고요했다. 전재민들은 먼저 산비탈에 천막을 쳤으나 곧 묘지 쪽으로 옮겨왔다. 화장풍습이 있고 가족묘를 크게 만드는 일본인 묘지는 이미 평탄하게 부지가 정비된 상태였고, 반듯하게 깎은 석재들은 집을 지을 때 큰 도움이 되었다.

화장장이 옮겨가고 묘지를 관리하던 총천사가 철거된 자리에 아파트와 학교, 성당이 지어지면서 마을은 조금씩 과거를 털어낼 수 있었다. 낡은 집들과 새로운 집들이 섞이며 점점 촘촘해졌다. 어느덧 묘지가 있었던 시절은 믿기 어려운 이야기가 되

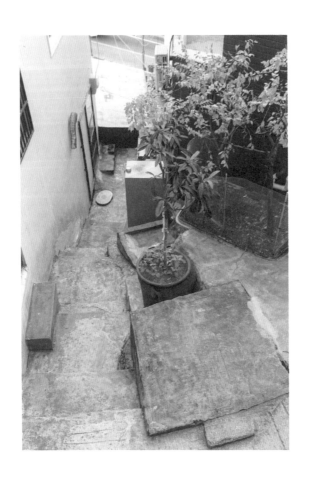

었다. 계단, 축대, 집의 기단에 섞여 들어간 반듯하고 잘 다듬어진 묘석들만이 과거의 그림자를 비춰줄 뿐이다.

이 마을을 '비석마을'이라고 부르는 데는 이런 역사적 배경이 있다. 산비탈마다 집들이 촘촘하게 들어선 풍경은 부산의 상징이라 해도 과언이 아니다. 서울에선 달동네라 하는데, 부산에선 산동네. 세월이 많이 흘러 집의 모양도 바뀌고 피란민이라는 정체성도 의미 없어졌지만 마을 깊은 곳에는 지울 수 없는 역사의 매듭이 숨겨져 있다.

아미동 비석마을에서 고개를 넘어가면 감천문화마을이 이어진다. 산비탈의 가장 위에서부터 가장 아래까지 촘촘하게 들어선 집들의 밀도로 보면 감히 이곳을 능가할 산동네가 있을까 싶다.

두 마을은 닮은 듯 다르다. 감천문화마을의 첫인상은 질서 정연함이다. 산비탈을 구불구불 도는 도로를 중심으로 양쪽에 집이 배치되고 앞집이 뒷집의 전망을 방해하지 않은 등의 규칙이 느껴진다. 파스텔톤으로 담벼락과 지붕을 칠해서 '한국의 산토리니'라는 별명도 갖게 되었다.

아미동으로 전재민들이 들어올 무렵, 보수동에 흩어져 살던 태극도 신도들이 감천동으로 들어와 종교공동체를 형성하면서 감천문화마을이 탄생했다. 이곳의 풍경에서 질서가 느껴진 이유는 자연발생적인 마을이 아니라, 교단의 계획하에 마을이

형성되었기 때문이다.

　　휘어지는 등고선을 따라 늘어선 집들은 외부 테라스가 있
어 전망이 상당히 좋다. 집 앞으로는 도로가 지나가므로 고지대
의 삶이라 해도 오가는 길이 나쁘지 않았다. 집과 집은 연결되게

짓고 막다른 길은 만들지 않았다.

　집은 가족수에 따라 규모가 결정되었다. 분양의 형태긴 했
지만 공동체 마을의 규칙이 적용되었다. 60여 년이 지난 지금은
종교 공동체로서의 기능은 사라졌으나 마을의 구조는 그대로 남

묘석은 석축과 집의 기단, 계단 등에 섞여들며 마을을 이루고 있다.

아있다.

어느 도시에서도 보기 힘든 환상적인 산동네가 70년 전의 거대한 이동이 빚어낸 결과라는 사실은 매우 아이러니하다. 여기서 결연한 생의 의지를 느끼지 못한다면 이 마을을 제대로 못본 것이다.

어쩔 수 없는 선택이 빚어낸 변이된 형태에, 그 삶에 맞추어 쌓아온 암석 위의 풍경에 경의로움을 표하고 싶다. 단단한 바위에 연약한 뿌리를 내리며 살아온 이야기는 언제나 진실하다.

감천문화마을 : 부산광역시 사하구 감내1로 / 감래2로 일대
아미동비석마을 : 부산광역시 서구 아미로 / 아미로30번길 일대

우연히 벌교에서

벌교 보성여관

벌교의 3월은 매화꽃이 한창이다. 벌교천의 하구, 둑방에 초록이 날아든다. 유유히 흐르는 벌교천에는 매화 꽃잎이 맴돌고, 엷은 빛무리가 덮인 골목에는 한 시대 이전의 낡은 건물들이 서있었다. 반듯하고 널찍한 도로를 보니 제법 번화가의 흔적이 있다. 옛 시절의 영화를 간직한 채로 쇠락한 도시의 전형적인 모습이다.

분명 소읍이지만 큰 건물들이 열 지어 서있고 도로가 넓은 도시들이 있다. 충남 논산의 강경이나 전남 나주의 영산포처럼 벌교도 일제강점기 일본과의 교역으로 발달했다가 재건시대와 도시화를 겪으며 발전이 주춤해진 도시 중 하나다. 그래서인

지 쓸쓸하면서도 비밀스런 분위기가 있다. 지표를 한 겹 들추기만 해도 굵직한 이야기들이 스멀스멀 고개를 들 것 같다. 그러니 소설의 무대가 되기에도 충분했겠다.

벌교는 이제 '태백산맥의 도시'로 불린다. 소설의 힘인지 소설가의 힘인지, 도시 하나가 통째로 소설에 바쳐졌다. 조정래의 대하소설《태백산맥》이 잠들어있던 벌교를 깨웠다. 순천에서 태어난 그는 유년시절을 벌교에서 보냈다. 그 풍경이 그리도 선연했던지, 역사의 언저리를 들출 때마다 벌교의 풍경이 함께 떠올랐다고 한다.

남도의 소읍이 대하소설의 무대가 된 이유는 그뿐이 아니다. 벌교천이 여자만을 지나 남해로 흘러드는 관문답게 고깃배가 밀려드는 포구였던 벌교는 남도의 곡창지대와도 가까운 지리적 이점으로 일찌감치 일본인 사업가들과 자본가들이 몰려들었던 역사가 숨어있다.

1922년, 철도가 개통된 후에는 남도의 곡식들이 모이는 중간 기착지로 활약했다. 벌교에 모였던 곡식들은 부산으로 옮겨졌다가 일본으로 넘어갔다. 그런 이유로 운송회사, 전기회사, 수산회사, 무역회사, 금융기관들이 빈번하게 형성되었다. 1930년대에는 목포, 여수, 광주에 이어 전남에서 네 번째로 인구가 많았다. 사람과 물자, 자본이 넘치던 도시에 이야기가 없을 수 없고, 여관이 발달하지 않을 리도 없었다.

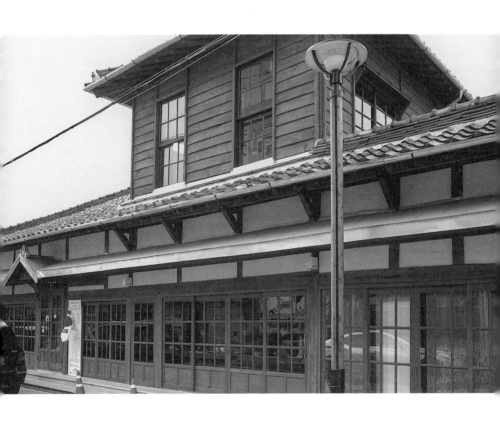

벌교는 '뗏목을 이어 만든 다리'라는 뜻이다. 두 지역을 이어주는 다리 역할도 하지만, 사람과 물자를 스쳐 보내는 것이 이 도시의 운명인가 보다. 물 위에 떠있는 다리처럼 부유하는 사람들의 그림자가 보이는 듯도 하다.

보성여관은 벌교역에서 벌교천을 넘어가는 중간에 위치한다. 1935년부터 여관으로 그 자리를 지켜온 번화가의 중심이었으니 사람과 물자도 모이고 소문도 모여들었겠다. 벌교 사람들은 연회를 할 때, 큰 계약을 성사할 때, 좋은 물건을 팔 때, 모임을 가질 때 여관을 활용했다. 여관 2층에 마련된 특별한 내실은 그런 역할을 충분히 해낼만 했다.

8조 다다미방 네 개를 활짝 열어 연결하면 흥겨운 연회도 벌일 수 있었다. 벌교를 쥐락펴락했던 실력자들의 이름이 기록에는 수없이 등장하는데 이곳에서 오간 이야기는 풍문이 되어 오래전에 사라져버린 듯하다.

해방 후에도 건물을 사들인 주인이 쭉 여관업을 해왔건만, 건물 뒤에 자리한 초등학교로 인해 여관 업무를 중단할 수밖에 없었다. 건물은 2006년에 문화재청이 매입하여 근대문화유산으로 등록되었다.

퇴락한 일식 여관의 복원과 활용은 문화유산국민신탁이라는 문화단체에서 맡았다. 지금 이곳은 카페와 전시문화 공간, 숙박체험을 할 수 있는 일곱 개의 객실을 갖춘 복합공간으로 관람

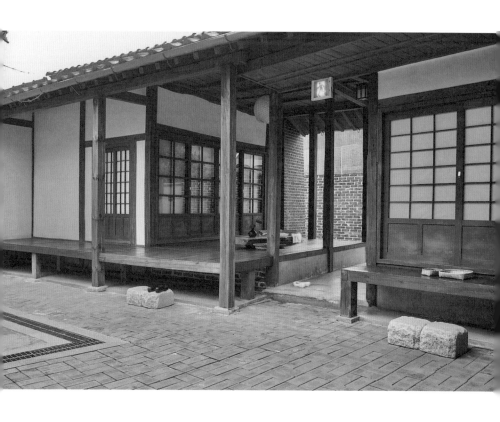

객을 맞이한다.

문을 열고 들어갈수록 건물은 점점 신비로운 공간을 보여준다. 일본식 목조 가옥에 스며있던 어두운 이미지는 사라지고 안락한 쉼터가 보기 좋게 펼쳐진다. 이전엔 다섯 개의 작은 상점들이 있었던 전면을 넓게 터서 만든 카페는 벌교의 정서에 푹 빠질 수 있도록 꾸몄다. 벌교의 역사와 소설《태백산맥》을 소개하는 작은 전시관도 마련되어 있다.

카페와 전시관 사이의 복도를 통과하면 중정이 나온다. 중정에 들어서야 비로소 건물의 전체 모양새가 다 보인다. 마당을 둘러싼 객실과 한옥 다실이 정겹고 친숙한 느낌이다. 예전 여관과 다른 점이라면, 일식 가옥이라는 뼈대만 남겨두고 툇마루와 한식 여닫이문, 댓돌 등을 두어 한옥 분위기가 난다는 점이다.

벌교는 소설가의 손끝에서 해방공간과 한국전쟁을 겪는 파란의 무대로 재설정된다. 소설《태백산맥》은 여순반란사건, 벌교를 장악한 반군 세력의 속내와 빨치산의 형성, 이들을 토벌하는 토벌대의 대립, 보도연맹원들의 집단학살 등 우리 현대사의 가장 어둡고 아픈 부분을 조명하고 있다. 실종된 시대를 복원한다는 의미에서 1980년대 최고의 문제작으로 여겨졌고, 작가에게도 커다란 역할을 부여한 작품이다.

그렇다 해도 보성여관에서부터 태백산맥 문학관에 이르는

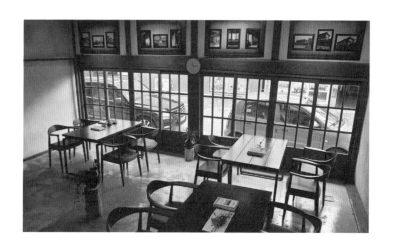

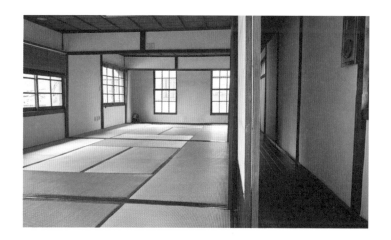

길이 '태백산맥 문학거리'로 조성된 것은 옛집 고유의 이야기를 기대하는 여행자들에게 매우 어색한 풍경을 제공한다. 소설의 주요 스토리들로 모든 문화유산의 의미가 재구성되어 있으니, 벌교의 역사가 《태백산맥》으로 빨려 들어가고 만 것이다.

보성여관은 빨치산 토벌대인 임만수와 부하들의 숙소였던 남도여관으로, 김씨가옥은 품격 있는 대지주인 김범우의 집으로, 중층한옥의 구조가 독특한 대저택은 현부자집으로 소설과 현실이 겹쳐진다. 소화의 집은 멸실된 한옥을 복원까지 했다. 현부자집 앞에는 '태백산맥 문학관'이 있고 태백산맥거리와 멀지 않은 곳에 조정래 선생의 생가가 복원되어 있으니, 그는 자신의 소설 속으로 들어간 소설가가 된 셈이다.

어디까지가 소설인지, 어디가 실제 역사인지 모호해진다. 있음직한 이야기가 소설이라면, 벌교 사람이 직접 겪은 삶과 소설 속의 사건들과는 어떤 차이가 있을까? 소설이 있어 도시의 역사는 선명하고 풍요로워졌지만 그것이 진짜 역사를 대신할 수는 없다.

이쯤 되니, 소설이 아닌 진짜 이 동네의 이야기가 궁금해진다. 이 도시는 어떤 시대에 멈춰져 있다는 이야기 말고, 생장하고 소멸하며 끝없이 이어지는 삶의 이야기가 필요하다. 자잘한 일상이 펼쳐지는 삶의 공간에 스며있는 꼬막처럼 꼬수운 이야기들. 사람이 들고 나고 사연도 들고 나는 옛날 여관은 이야기를

시작하기 좋은 곳이다. 어떤 이야기라도 좋다. 다시 매화꽃 피는 봄이 오면 그런 이야기를 들으러 벌교에 가고 싶다.

보성여관 : 전남 보성군 벌교읍 태백산맥길 19 / 등록문화재 제132호

사라지지 않고 살아남기를

대전 철도관사촌

대전은 철도로 인해 탄생한 도시다. 경부선 기차역이 한적한 마을 대전리에 세워지면서 신도시 건설이 본격화됐다. 일본인 기술자와 노동자들이 정착하여 성장하게 된 도시, 그것이 대전의 시작이었다. 호남선이 통과하면서 철도변 주변은 상업가, 환락가로 불빛이 은성해졌고 온천개발을 끝낸 유성은 주요 철도관광지로 등극했다. 철도는 도시를 만들고 도시에 변화를 가져왔다.

대전의 역사가 담긴 근대건축물들도 철도와 관련이 많다. 철도노동자들과 기술자들이 살았던 관사촌은 대전의 역사를 가장 잘 말해주는 장소 중 하나다. 철도는 주요 국가시설이었고,

철도원은 신분이 보장된 상당한 엘리트 직군이었다. 철도원에게는 현대적인 설비와 안락함을 겸비한 주택이 제공되었다.

대전역의 서측편에 지어진 북관사촌과 남관사촌은 1910년대에 형성되었으나 현재는 시장과 번화가가 형성되어 형태를 찾기 어렵다. 지금껏 남아있는 소제동 관사촌은 동관사촌으로, 다른 두 곳보다 다소 늦은 1930년~1940년대 생겨났다. 구불구불 흐르는 대동천을 반듯한 인공수로로 만들어 물길을 정리하고 드넓은 소제호를 메워 철길 옆 부지를 다듬은 다음에야 관사촌이 형성될 수 있었다.

모두 100여 동의 관사가 이곳에 지어졌다. 골목과 길을 반듯하게 연결한 중심에 두 세대가 함께 사는 2호 연립주택이 차곡차곡 지어졌다. 남향을 한 일본식 목조가옥이며, 세 개의 방 외에도 주방, 욕실, 변소를 기능적으로 구성했다.

편리하고 안락한 집이었을 뿐만 아니라, 철도공무원이라는 자부심까지 더해서 관사촌은 특별한 커뮤니티를 형성했을 것이다. 주로 판임, 고원 등의 직함을 가졌던 중간직의 철도원들이 이곳에서 생활했다고 한다.

내가 소제동 관사촌에 처음 발을 디뎠던 것은 2013년 가을이었다. 대전에 거주하는 지역 연구자들이 빈집이 점점 늘어가는 관사촌을 문화유산으로 만들고자 연구와 전시 활동을 시작하던 무렵이었다. 그때 연구자들을 뒤따라가며 구경했던 관사촌을

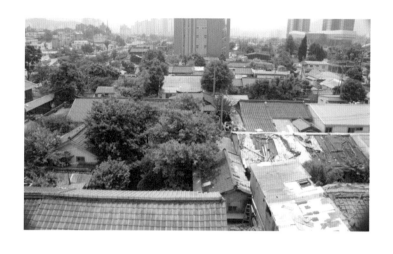

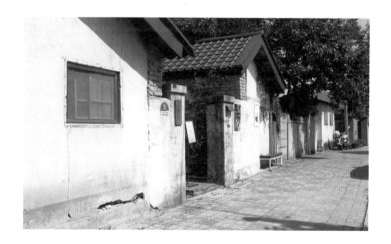

떠올려보면 퇴락한 분위기 속에서도 당당하고 자신감 넘치는 흔적을 분명히 읽을 수 있었다.

그저 개발에 소외된 낡은 마을이 아니었다. 높은 담으로 연결되어 널찍널찍하게 영역이 나뉘는 골목은 이곳이 처음부터 잘 계획된 동네였음을 알려주었다. 담 너머로 곧게 자란 향나무들과 유실수들을 보면 그것이 땅에 심어질 당시를 상상해볼 수 있었다. 살뜰히 보듬은 삶의 흔적이었다. 더 이상 철도원들이 살지 않지만, 지붕 아래에 관사의 호수를 문패처럼 달고 있는 집도 남아 있었다.

세월 앞에서 더 이상 버티기 힘들어 보이는 집들도 있었다. 무너진 기와와 벽을 비닐이나 판자 등 임시방편으로 막아놓은 집 옆에는 오래전 문을 닫아 먼지가 뽀얗게 앉은 가게들이 있어 관사촌의 현재를 보여주고 있었다.

그때 길모퉁이에서 영업 중인 세탁소가 뜨거운 김을 뿜어내는 것을 보았다. 출입구 천장에 걸린 다림질을 마친 옷들 사이에 코레일 마크가 부착된 제복이 보였다. 근처 철도아파트에 사는 승무원의 제복이었을 것이다. 이 길은 여전히 철도 승무원들, 그리고 철도 기술자들과 함께 살아가고 있었다.

그러니까, 관사촌에는 관사만 있는 것이 아니었다. 식료품 가게, 약방, 식당, 철물점, 세탁소 등등도 있었다. 지금 여기는 마을 하나가, 완결된 삶의 장소가 통째로 사라지고 있었다. 이렇게 사라져도 좋을까?

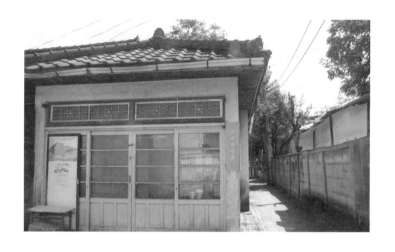

연구자와 활동가들의 노력에도 불구하고 관사촌은 한 집 두 집 헐려 나갔다. 오랫동안 천천히 비어가던 골목이 선의를 가진 사람들의 힘만으로 생동하는 골목이 될 수는 없다. 마을을 지키는 주체는 그 마을에 사는 사람들이기 때문이다.

철도관사촌을 다시 찾게 된 건 소제동에 자리를 튼 예술 공간에서 전시를 하게 되었다는 한 예술가의 초대 때문이었다. 주민이 떠난 곳에 옛 풍경의 향수에 기댄 상업공간들이 많이 들어왔노라며, 사람 살던 예전과는 다른 분위기라고 그는 조심스럽게 말했다.

대전역 동편 출구로 나오자마자 동네를 촘촘히 채우고 있던 집들이 다 헐려나간 걸 보았다. 확장된 도로가 마을을 관통하는 바람에 수향길과 솔랑시울길이 두 동강이 났다. 집들이 사라진 부지에 전시관 따위의 이름을 붙인 고층 건물이 세워졌다.

하루빨리 낡은 집을 털어버리려는 주민과 하나라도 더 살리려는 주민들이 등을 맞댔는지, 상반된 내용의 현수막이 매달려있었다. 주민이 떠나버린 집에 카페와 음식점이 들어와 미래를 기약하지 못하는 영업을 시작했다.

전시는 관사를 복원하여 소제동 마을박물관 겸 전시공간으로 사용되는 곳에서 열렸다. 그 덕분에 마침내 바깥에서 보기만 했던 7등급 연립관사의 내부에 들어가 볼 수 있었다. 대지면

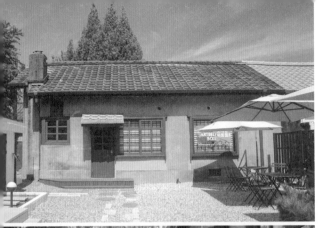

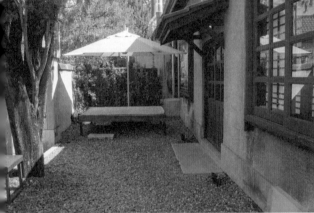

관사촌의 주택과 상점 6동
을 연계하여 문화활동을 펼
치는 소제동 아트밸리 프로
젝트. 7호 연립관사를 개조
한 '관사16호'는 관사의 내
부를 살펴볼 기회를 준다.

적 90여 평, 집은 18평 정도로 꽤 넓었다. 앞뒤로 마당이 있고 부속 건물을 짓기에도 좋아서 상업공간으로 충분히 개조될 만큼 쓰임새가 좋은 구조였다. 실제로 전시관의 다른 반쪽도 서울의 한옥마을인 익선동에서 유명한 식당이 들어왔고, 골목 안 집들 대부분이 상업공간으로 바뀌었다.

핫플이 많아지고 유동인구가 늘어난다고 해서 마을이라 할 수 있을까? 마을은 예술 공간과 카페로만 이루어지지 않는다. 다시 말하지만, 마을이 유지되려면 정주민들의 완결된 삶이 가능하도록 다양한 시설들이 공존해야 한다.

철도관사촌이 대규모로 남아 있는 또 다른 도시인 순천의 경우 평화로운 살림집을 이루며 '철도마을'이라는 이름까지 얻었다면, 소제동 관사촌은 우선 사라지지 않고 살아남는 것이 다급한 상황이다. 살아남아야 그다음을 도모할 수 있기 때문이다.

한때를 풍미했던 향나무가 볼품없이 시들어간다. 담벼락에 서있는 나무에는 노랗게 익은 탱자가 한가득하지만 거들떠보는 이가 없었다.

소제동 관사촌 : 대전광역시 동구 수향길, 솔랑시울길 일대

일상을 복원하기 위하여

서울 김중업 건축문화의 집

첫 아이를 떠나보낸 덕온공주가 둘째 아이를 임신한 상태로 비운의 죽음을 맞은 것은 스물세 살, 시집간 지 8년째가 되던 1844년이었다. 공주가 짧은 생애를 마치자, 부마 남녕위 윤의선은 공주묘 가까운 곳에 집을 짓고 양자 윤용구와 함께 살았다.

윤용구는 예조판서까지 올랐으나 을미사변 이후 벼슬에서 물러나 장위산 아래 남녕재에 은거했다. 그리하여 '장위선인'이라 불렸고 그것이 서울 장위동의 역사가 되었다.

공주묘가 있던 장위동은 1930년대 말부터 교외 주택지로 각광받기 시작했다. 한국전쟁 후엔 국민주택, 부흥주택이 세워지면서 도시민들이 몰려들어왔다. 1960년에는 동방생명보험사

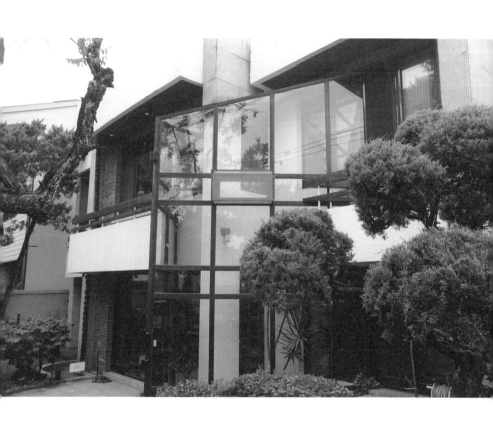

가 공주의 후손으로부터 땅 십만 평을 사들여 동방주택지를 분양했다. 보통 10평 내외였던 인근의 주택지들과 달리 동방주택은 100평에 달했고, 군 장성, 고위공무원, 연예인 등이 사는 고급 단독주택으로 개발되어 신흥부촌의 상징이 되었다.

시대가 흐르자 그 시절 큰 주택들이 한 집 건너 한 집 다세대 빌라로 바뀌어갔다. 그러나 동방주택, 동방고개라는 이름은 여전히 이 마을의 길에 아로새겨져 있다. 마을 사람들에겐 여전히 자부심이 가득한 이름이다.

동방주택 중 하나인 그 집을 찾아갔던 2017년 여름의 장위동은 재개발로 철거가 예정된 동네와 도시재생으로 방향을 바꾼 동네가 도로를 맞대고 있는 상황이었다. 언덕에 자리 잡아 층층이 시원한 전망을 갖고 있던 동방주택지들을 둘러보면서 처음 동네가 생겨났을 때를 상상해 보았다. 그러고 나니 이 동네가 사라진다는 것은 생각할 수 없었다. 다행히 이 안락한 주택지는 도시재생을 선택했다.

그때까지만 해도 그 집은 딱히 불리는 이름이 없었다. 1970년대 동방주택의 하나로 지어졌다가 1980년대 입주한 새 주인이 김중업(1922~1988)이라는 걸출한 건축가에게 리모델링을 맡겼다. 리모델링 후 집은 더욱 우아하고 단아한 자태를 갖게 되었다. 집 앞에 1986년이라는 머릿돌이 서있는 건 그런 이유였다.

집으로 들어가서 가장 먼저 본 것은 물기가 가득한 정원이

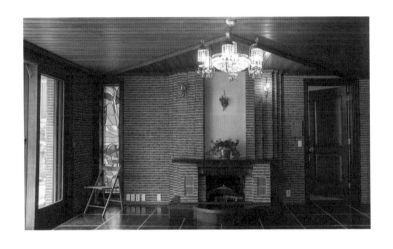

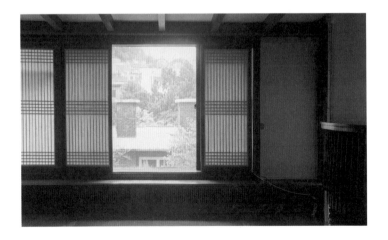

었다. 꽃나무들이 충실했다. 유리로 된 온실도 있는 걸 보니 집 주인은 식물 가꾸기를 좋아했던 모양이었다. 정원을 향해 활짝 열린 통창이 압권이었다.

그 옆에 난 길은 온실로 통했다. 식물을 만지고 들어와 곧 바로 손을 씻을 수 있게 거실에 작은 세면대가 설치되어 있었다. 한쪽 벽은 붉은 벽돌로 장식되어 있는데 벽난로와 스테인드글라스가 조형적으로 삽입되었다.

채광은 충분했고 빛은 부드러웠다. 집이 고급스럽고 단정해 보이는 건 빛을 잘 조절했기 때문이었다. 현관문을 장식한 색유리에 눈이 부셨다. 현관은 이층으로 올라가는 계단과 연결되어 있었는데 이곳도 색유리 장식이 있어 선명하고 따뜻한 기운이 감돌았다. 우중충하게 흐린 바깥 날씨가 무색하게 화사했다. 길게 늘어진 샹들리에의 크리스털에 난반사된 빛들이 여기저기 고운 빛무리를 만들었다.

이층은 침실로 구성되었다. 문살무늬 창과 한지 바닥재를 잘 바른 큰 침실, 작지만 환하고 따뜻한 방이 나타났다. 커튼이나 가구가 전혀 없어 취향을 판단할 수는 없었지만, 우아하고 부유한 느낌을 지울 수 없었다. 대리석에 곡면처리를 해서 만든 세면대와 부드럽게 굴곡진 기물들, 엷은 푸른빛이 감도는 벽, 감성이 충분히 느껴지는 욕실도 보았다.

집은 '난사진관'에서 찍은 돋을새김한 액자에 담긴 커다란

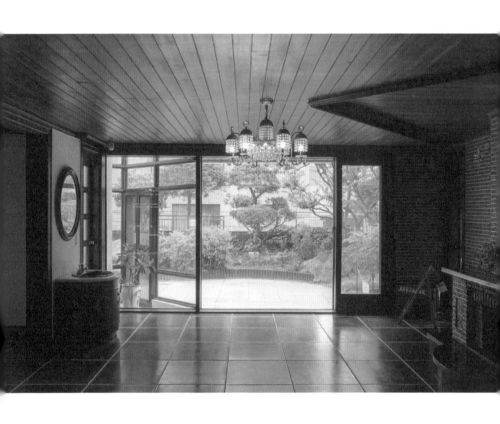

가족사진이 걸려있었을 법한 보수적인 느낌도 들었다. 그러나 수채화로 그린 난꽃 그림도 잘 어울렸을 것이다. 집은 다사다난한 인생이 모두 지나간 뒤 더할 나위 없이 잔잔히 여생을 보내고 있는 느낌이었다.

앞집의 박공지붕 위로 두 개의 굴뚝이 올라온 풍경이 평온했다. 나무가 잘 자란 앞집 정원도 슬쩍 보였다. 커다란 창은 동네 풍경을 훤히 보여주었다. 그때 그 시절엔 무엇이 보였을까? 그 다음은 상상의 몫이었다.

이 집은 1988년에 작고한 김중업의 이력 중 후기에 해당하는 작업이다. 유리 온실이나 다양한 색유리 장식, 벽난로를 구성하는 방식, 한국적 전통의 새로운 재현 방식을 들어 김중업의 공간언어라고 설명한다. 김중업은 한국적인 것이 어떻게 표현되어야 하는지 평생을 고민한 건축가였다. 1970년대에는 반정부인사로 추방되었다가 십 년만에 귀국했는데도 다시 건축가의 인생을 재개한 불굴의 인물이었다.

김중업과 집주인은 어떻게 만났을까? 집을 구경하니 이 집에 살았던 사람이 누구인지 어떤 생활을 하며 살았을지 궁금해졌다.

집은 1990년대 중반 새로운 주인에게 팔렸다. 간호사인 한 여성의 가족이 이 집에 들어왔다. 이 집에서 부모님을 차례대로 보내드리고 자식들도 각자의 공간으로 내보냈다. 살던 집에서

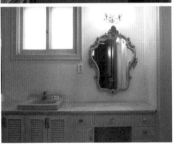

남은 인생을 조용히 보내려던 계획을 포기해야만 했던 이유는 간단했다. 편안하고 아름다운 동방주택들이 철거되고 이웃들이 정든 동네를 떠나자 생활을 유지할 수 없었던 것이다.

　성북구청에서 집을 매입하고 서울시 미래유산으로 정하기까지 오래 걸리지 않았다. 지금 이 집은 '김중업 건축문화의 집'이라 불린다. 살았던 사람의 흔적이 사라지자, 건축가 김중업의 언어들만 남았다.

　흔적이 묘연할수록 장위동에서 한 시대를 보냈던 한 가족의 삶이 물음표로 다가온다. 집처럼 고상하고 세련된 일상을 살았을까? 아이들은 어느 학교를 다녔을까? 어느 시장을 자주 갔으며 어떤 취미를 가졌고 어떤 여가를 보냈을까? 오랫동안 살아온 주민들의 평범한 일상을 잃는다면 동네의 역사를 어디서 추구할 수 있을까?

　나는 낯 모르는 이가 살아온 이야기를 듣고 싶었다. 그 이야기가 그리 특별하지 않다는 걸 짐작하면서도 그들이 선택했던 삶의 항로를 구체적이고 상세하게 듣고 싶었다. 그 이야기가 우리 시대의 《나목》이 되고 《그 남자네 집》이 될지도 모를 일이다. 이 집을 보고 난 후, 우리 모두의 집은 이 시대를 채우는 귀중한 유산이라는 걸 확신할 수 있었다.

　덕온공주의 후손들은 왕실과 교류한 품위 있는 글씨를 담은 편지를 남겼다. 윤용구는 중국의 역사서를 한글로 옮겼고

그의 딸 윤백영은 서예를 업으로 삼아 옛 한글 글씨를 복원하는 일을 했다.

　　과거의 아름다움이 끊이지 않게 이어나간 이들의 이야기는 장위동의 역사에 품위라는 가치를 얹어주었다. 이 집도 마을을 품위 있게 만드는 이야기를 이어나가야 할 시간이 되었다. 이 집에 부여된 이름은 그 무게가 결코 가볍지 않다.

김중업 건축문화의 집 : 서울특별시 성북구 장위로21나길 11 / 서울미래유산

참고문헌

가회동과 익선동의 한옥 개발은 이경아의 논문 〈정세권의 일제강점기 가회동 31번지 및 33번지 한옥 단지 개발 (대한건축학회 논문집 vol.32 no.7, 2016)〉과 윤아라미의 논문 〈익선동 한옥주거지의 형성과정과 건축특성 연구(한국건축역사학회 춘계학술발표대회 논문집, 2017)〉을 참고했다. 경교장 복원의 의미는 서울시 역사문화재과에서 진행한 경교장 역사 강좌(2013)에 소개된 한시준의 〈경교장 복원이 갖는 의미〉에서 도움을 얻었다.

마리안느와 마가렛의 일상은 《소록도의 마리안느와 마가렛(성기영 저, 위즈덤하우스, 2017)》에서 발견했다. 임고초등학교에 소개된 학교 건축의 역사를 다룬 논문은 한국교육시설학회 학술발표대회 논문집(2003)에 수록된 〈근대학교건축 100년사〉의 해방 전 편(전봉희, 안창모, 우동선 저)과 해방 후 편(민창기, 신원식, 이화룡 저)이다. 인천 부평 삼릉사택은 부평역사박물관의 학술총서 《미쓰비시를 품은 여백 사택마을 부평 삼릉(2016)》이 큰 도움을 주었다. 아미동의 역사에 대해서는 정회영, 우신구, 하남구의 논문 〈아미동 비석마을의 공간구조(대한건축학회 논문집 계획계, vol.34 no.2, 2018)〉를 참고했다.

길모퉁이 오래된 집
근대건축에 깃든 우리 이야기

1판 1쇄 인쇄 2021년 2월 18일
1판 1쇄 발행 2021년 2월 25일

지은이 최예선
펴낸이 김성구

책임편집 이종원
잡지본부 한재원 김윤미
디자인 김만곤
제작 신태섭
마케팅본부 최윤호 나길훈 이서윤
관리 노신영

펴낸곳 (주)샘터사
등록 2001년 10월 15일 제1-2923호
주소 서울시 종로구 창경궁로 35길 26 2층(03076)
전화 02-763-8962(잡지부) 02-763-8966(마케팅부)
팩스 02-3672-1873 | 이메일 editor@isamtoh.com | 홈페이지 www.isamtoh.com

ISBN 978-89-464-7357-7 03600

값은 뒤표지에 있습니다.
잘못 만들어진 책은 구입처에서 교환해드립니다.

샘터 1% 나눔실천
샘터는 모든 책 인세의 1%를 '샘물통장' 기금으로 조성하여 매년 소외된 이웃에게 기부하고 있습니다.
2020년까지 약 9,000만 원을 기부하였으며, 앞으로도 샘터는 책을 통해 1% 나눔실천을 계속할 것입니다.